建築模型

製作紙面模型

志田慣平

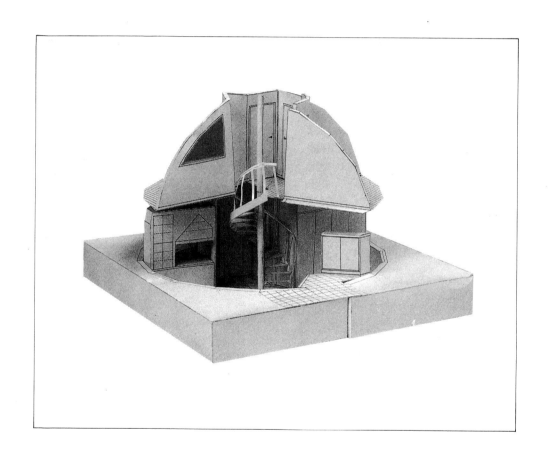

前 言

■ 關於紙面模型

在建築模型當中，紙面模型是適合用來表現比較小規模的商業設施、住宅、或是大樓的室內裝潢等。與其他的模型相比，紙面模型成本低又簡便，既能夠正確地表現，又可以在短時間之內組裝完成。應用於設計圖面的話，模型圖的製圖非常地容易，也可利用水彩用具或是水粉畫顏料來著色。如果使用市面上販售的彩色紙張的話，光靠材料的色彩與質感，即使不著色亦可表現。

一般來說，大部分的建築物委託人，都對建築本身不太瞭解，因此，想要憑設計圖面來瞭解，是非常困難的。或許可以利用CG圖面來預見成品，不過終究是平面圖，即使看起來有立體感，也很難理解實際情況，如果就麼開始進行計劃，將會導致完工後的種種糾紛。而且，草案或略圖也都描繪得相當簡單明瞭，至於細節方面可能也會發生同樣的問題。

與這些相比，模型是屬於立體的東西，可以利用正確的縮尺率來表現。就連瑣碎的細節部分，也都能夠簡單地獲得委託人的理解，因此可以順利地進行具體的商議。切除、折入、黏合的作業程序等簡單的事項，活用紙面模型的特徵，這是廣告設計者最想要靈活運用的一種方法。尤其是充斥著機械化且工業化製品的現在，手工藝品般的手法，與其他表現方式有很大的差別，相信一定更能受到大家的矚目。而且使用於竣工記念或是室內裝潢也都相當受歡迎，應該可以獲得一石二鳥的效果吧！

在本書當中，Ⅰ 在製作紙面模型方面，考量構造上的強度、低廉，利用合訂式的組裝用模型圖（1／30縮尺）來切除並組裝強調多功能且應用成為話題的圓頂屋構造之＜圓蓋型住宅＞，以及做為別墅而受到大家喜愛的＜木造房屋＞。

Ⅱ 在模型圖製作法方面，解說了如何由建築圖將外壁、內壁、房屋的隔間與拉門、傢俱等製作為模型圖的方法。而且，在組裝合訂的「組裝用模型圖」之前，進行掃描或事先以原來的尺寸拷貝的話，都可以做各式各樣的應用，十分地方便。此外，本模型的傢俱類（椅子、桌子），均可自由選擇。前頁與後頁(封皮背面)，

都準備了與本書刊登之紙面模型相同縮尺率(1／30)的紙型。請各位可以練習做相同的處理、各自鑽研、以自由的想像力，嘗試著向獨創的模型製作挑戰吧！

1998年1月　志田慣平

■ 製作紙面模型前的注意事項

●本書由於裝訂的關係，而無法準備厚紙。所以為作為屋頂與地板的補強，請您事先準備B4大小約1mm左右的厚紙5～6張。

●在本書第49～171頁中，收錄的＜圓頂屋型住宅＞與＜木造房屋＞的紙面模型組裝用模型圖，請各位讀者剪下使用。如果您能夠在剪開以前預先備份的話比較方便。

模型的製作，與實際上的建築相同，按照基礎、外壁、設備、室內裝潢、拉門、傢俱等順序來組裝的話，比較容易瞭解，而本書也同樣依循這個步驟來進行。

●請遵循下列的要領來組裝。

1：決定組裝模型圖的折紙方法

參照解說的製作方法，決定血向內折或向外折。

▲ 向外折

▽ 向內折

2：在組裝模型圖上畫上折線

在畫有▲與▽這二種標記的線條上，放上直尺，利用訂紙用的錐子或是雕刻刀輕輕畫上＜折線＞的話，便可折得十分整齊。

3：剪下組裝模型圖

只要沒有特別的指示，都是以美工刀將折線外側的部分剪下。
切割＝例如窗戶玻璃的部分等，則是留下輪廓的切離標示。
嵌入＝加上嵌入線的標示。（請參閱P-3切割方法）

4：暫時組裝，進行細部調整

切離的模型圖，在黏結或是貼合之前，一定要確認密合與否，並在折疊等進行細部調整。

5：黏結、貼合模型圖
接著劑的種類
木材接合劑＝主要使用於黏結模型圖之切口，或狹小處。這個模型組裝，大部分都使用木材接合劑。
紙張膠黏劑＝使用於貼合厚紙與模型圖、或是模型圖與模型圖之較大面積的時候。
噴膠＝可以黏貼或剝下，所以在暫時固定模型圖的時候使用。
接著的方法
噴膠在使用時會噴出薄霧狀。
木材接合劑則是利用牙籤或竹串，避免塗抹不均勻。在還沒乾以前貼合，至於多餘溢出的部分，一定要立即去除。
而紙張膠黏劑，是塗抹於模型圖的兩面，在乾躁之後貼會，多餘溢出的部分，可利用橡皮擦加以清除。

●接著種類

切口與面

切口與切口

面與面

黏貼處與黏貼處

●切割方法

完全切除
嵌入部分（寬）

在這個部分嵌入

嵌入

●用具的種類

各種小鉗子

兩腳規　　圓規

錐子　雕刻刀

T型尺

三角板

製圖板

美術雕刻刀

美工刀

工作用剪刀

裁剪底版　直尺

目 錄

I 製作紙面的模型

圓蓋型住宅／木造房屋

● 切割組裝用模型圖（P50-171），加以組裝
● 組裝用模型圖，在裁剪前請預先備份

■組裝用模型圖一覽表

製作圓蓋型住宅

●組裝的程序

1：製作基盤面

這個模型由於在構造上一樓地板部分呈半地下狀態，因此將地面上至地板面的部分（建築物的含括範圍）作為基盤面。

2：製作一樓地板部分

在一樓地板的模型圖上，分別配置並黏結內部壁面、拉門隔扇、與傢俱等。

●將一樓地板部分編入基盤面。

3：製作二樓地板部分

在二樓地板模型圖上，分別配置並黏貼內部壁面、拉門隔扇、傢俱等。

●將二樓地板部分疊合於基盤面的一樓地板部分。

4：製作圓蓋屋頂

貼合圓蓋屋頂模型圖的類型 A・B・C，製作圓蓋屋頂。

●將圓蓋屋頂覆蓋於基盤面上，，完成圓蓋型住宅。

●使用厚度約1mm左右的厚紙，來補強圓蓋屋頂型住宅一樓及二樓的地板。敬請事先準備。

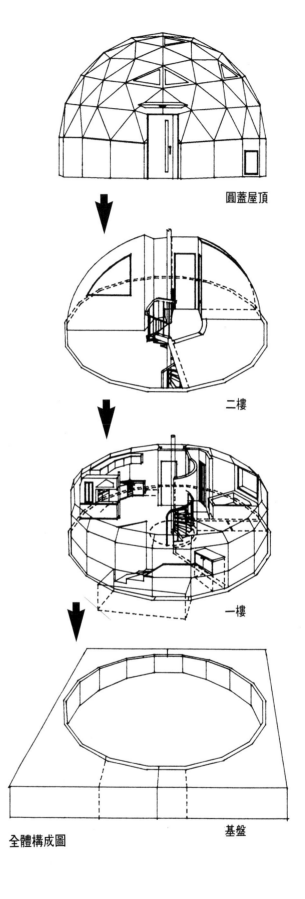

圓蓋屋頂

二樓

一樓

全體構成圖

基盤

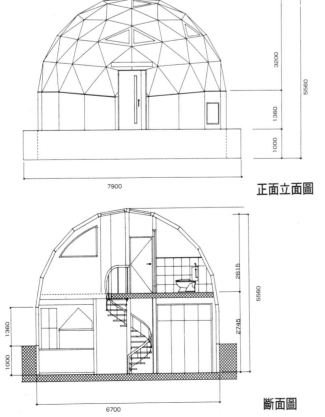

一樓平面配置圖

● 一樓配置圖

　一樓平面配置圖的整理號碼，係表示模型組裝的順序與配置（收納）。

　以下、便依序解說組裝方法。

① 一樓地板		⑪ 螺旋梯	
② 基礎面-a		⑫ 飯廳吧台	
③ 基礎面-b		⑬ R壁面	
④ 入口 屋簷		⑭ 西式房間收納壁	
⑤ 入口 大門・門框		⑮ 現代化配套炊具的廚房	
⑥ 裝飾櫃		⑯ 一樓廁所	
⑦ 入口 地板		⑰ 洗手間入口	
⑧ 入口 樓梯		⑱ 浴室入口	
⑨ 西式房間隔間壁		⑲ 洗臉台	
⑩ 樓梯下隔間壁		⑳ 浴室	

● 完成後的各模型除非有特別的指示，否則便在配置圖上確認收納位置，黏貼於一樓地板。

● 形成模型圖之原圖的建築圖面

圓蓋型住宅的組裝用模型圖，係根據此建築圖面所繪製而成的。

正面立面圖

斷面圖

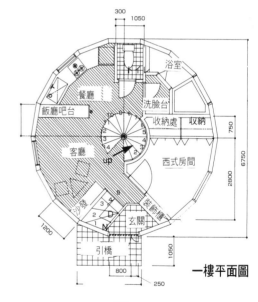

一樓平面圖

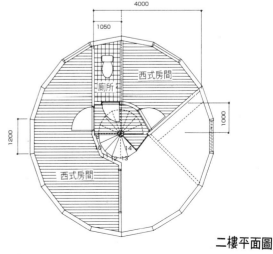

二樓平面圖

■ 製作一樓地板

① 製作一樓地板面

配合用紙的大小，分別由左側 a 與右側 b 來收錄，首先由貼合處開始進行。在預先準備好之厚度約為1mm左右的厚紙上，貼上一樓地板模型圖-a與同-b 之後剪下，開始製作一樓地板面（組裝用模型圖P.50-51）

● 請注意左右線不可偏離。此時，為避免用紙的伸縮，在接著劑方面最好使用紙張膠黏劑

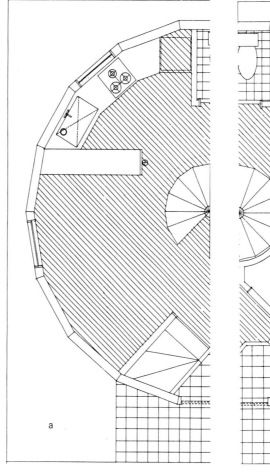
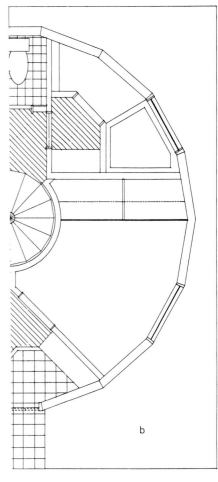

① 一樓地板模型圖

② 製作基盤面-a

在基盤面-a的上部、下部模型圖畫上折線後，再進行裁剪。

(組裝用模型圖P.54-55)

②-1：按照基盤面-a (上部)的號碼與內側腰部分的號碼相互配合，再將預留塗膠的部分黏結起來。

②-2：配合基盤面-a (下部)的號碼與外側腰部分的編號，再以預留塗膠的部分黏結起來。

②-3：將前二個步驟中所製作的基盤面-a(上部)與2中製成的同一下部黏結後，基盤面-a即算大功告成。(請參照基盤面-a、b完成草圖)

③ 製作基盤面-b

在基盤面-b的上部、下部模型圖畫上折線後剪下。(組裝用模型圖P.58-59)以下與基盤面-a的製作方法相同

③-1：黏接基盤面-b(上部)與內側腰部分。

③-2：黏結基盤面-b(下部)與外側腰部分。

③-3：接著基盤面-b(上部)與同一下部，即完成基盤面-b。

● 完成後的基盤面-a與基盤面-b，待一樓地板完成時進行貼合。

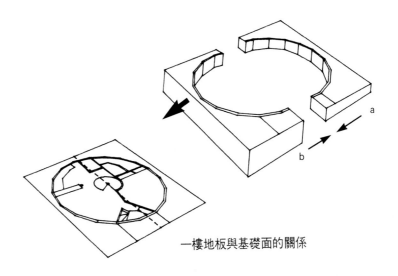

一樓地板與基礎面的關係

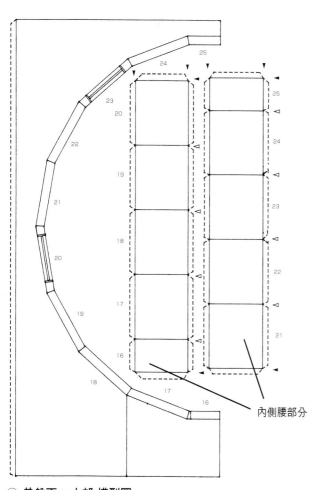

内側腰部分

③ 基盤面-b(上部)模型圖

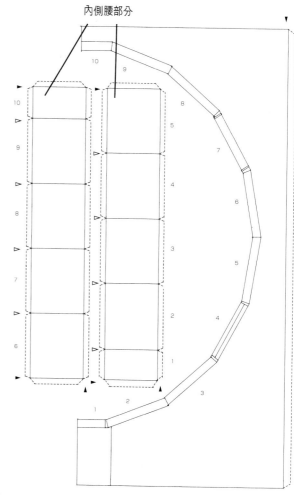

内側腰部分

② 基盤面-a(上部)模型圖

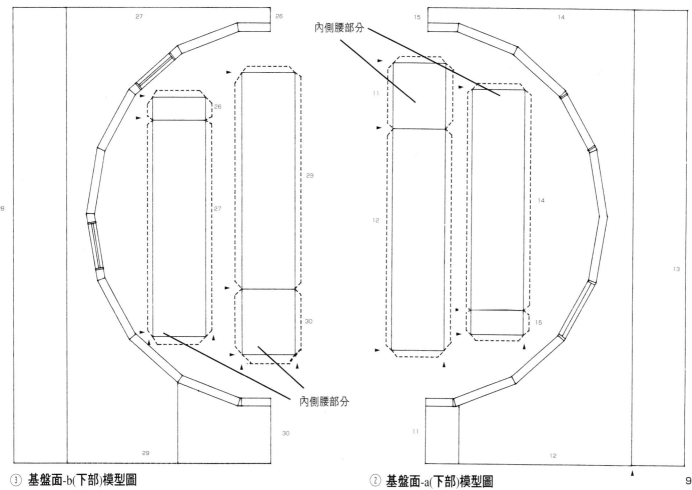

内側腰部分

内側腰部分

③ 基盤面-b(下部)模型圖

② 基盤面-a(下部)模型圖

④ 製作入口屋簷

在入口屋簷模型圖加上折線後剪下，以預留塗膠的部分黏結在一起。（請參照入口屋簷的製作方法 / 組裝用模型圖P.61）

④ 入口屋簷模型圖

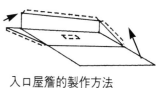

入口屋簷的製作方法

⑤ **入口大門 · 門框模型圖**

b：入口門框

⑤ 入口大門 門框的製作

⑤-1：在入口大門模型圖的中心部分加上折線，再進行剪裁。(組裝用模型圖P.-61)向外折後貼合。

⑤-2：入口門框模型圖上加入折線後剪下。折成ㄇ字型後，將上一步驟中製作的大門，黏貼於中心點線的內側部分。(請參照入口大門 · 門框的製作方法)

a：入口大門

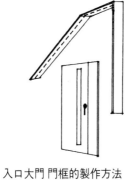

入口大門 門框的製作方法

⑥ **製作裝飾櫃**

在裝飾櫃模型圖上加入折線後剪下。(組裝用模型圖P.-61)

依照標示折入，並將預留塗膠的部分黏結起來。(請參照裝飾櫃完成草圖)

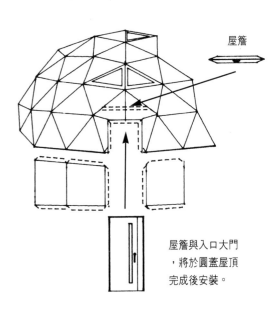

屋簷

屋簷與入口大門，將於圓蓋屋頂完成後安裝。

屋簷、入口、大門門框之間的關係

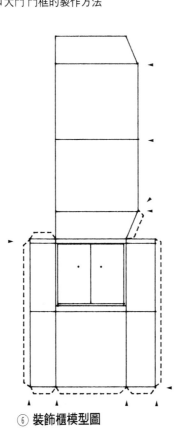

⑥ 裝飾櫃模型圖

完成草圖

⑦ 製作入口地板

在入口地板模型圖上加入折線後剪下。
(組裝用模型圖P.-63)
按照標示折入，以預留塗膠處黏結起來
。(請參照入口地板的製作方法)

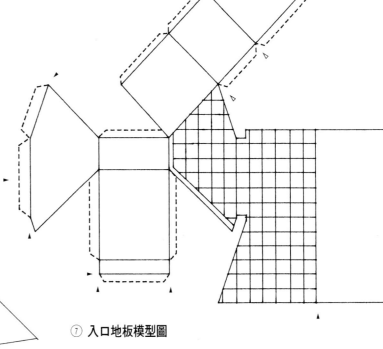

⑦ 入口地板模型圖

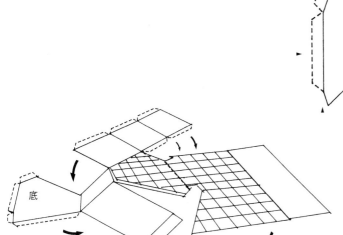

入口地板的製作方法

⑧ 製作入口樓梯

在入口樓梯模型圖上加入折線後剪下。
(組裝用模型圖P.-63)
按照標示折入，並以預留之塗膠處黏結
起來。(請參照入口樓梯的製作方法)

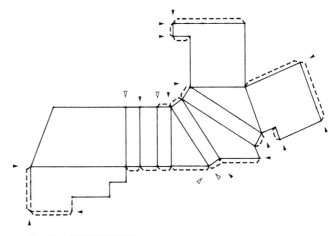

⑧ 入口樓梯的模型圖

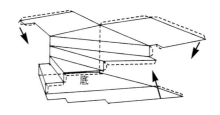

入口樓梯的製作方法

⑨ 製作西式隔間壁

在西式隔間壁模型圖加入折線後剪下。
(組裝用模型圖P.-66)
按照標示折入，黏貼時請注意避免內外
偏離(門的部分要在相同的位置)
(請參照西式房間隔間壁完成草圖)

西式房間隔間壁完成草圖

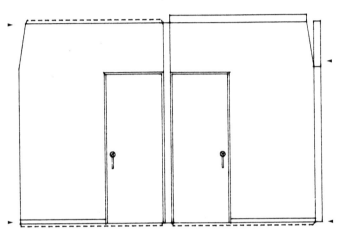

⑨ 西式房間隔間壁模型圖

⑩ 製作樓梯邊隔間壁

於樓梯邊隔間壁上加入折線後剪下。(
組裝用模型圖P-66)
與西式房間隔間壁同樣地完成。(請參
照樓梯邊隔間壁完成草圖)

樓梯側邊隔間壁完成草圖

⑩ 樓梯邊隔間壁模型圖

⑪ 製作螺旋梯

於螺旋梯模型圖a-e上，加入折線後剪下。(組裝用模型圖P.-67)

⑪-1： a；製作支柱
捲曲支柱模型圖形成筒狀，在切口處以木工接著劑黏結。上下地黏結圓形基礎。(請參照支柱的製作法)
●使模型圖成為圓形，為了維持為筒狀，最好利用3～5mm的圓棒(或是鉛筆)為軸心來捲曲。
⑪-2：b；樓梯板、c：支撐鋼板、d；製作側板
在個別的模型圖上加上折線後剪下，並且將二折貼合。

● e；扶杆(連扶杆柱)請事先剪下。
⑪-3：組裝螺旋梯。(請參照螺旋梯立面圖)在平面圖、立面圖上確認全體的位置。
⑪-4：在樓梯板的支柱側(細的一邊)，黏結支撐鋼板。(請參照支柱與樓梯板的製作方法)
●為了使支柱與樓梯板形成直角，請注意支撐鋼板的方向。
⑪-5：在支柱的指定位置上，黏結已貼上支撐鋼板的樓梯板。(請參照支柱與樓梯板的製作方法)
⑪-6：將側板對折貼合後，以手指�ìy起，搭配樓梯板的螺旋狀相互黏結。(請參照支柱與樓梯板的製作方法)
⑪-7：將扶杆(連同扶杆柱)，與側板同樣形成螺旋狀，再將扶杆柱與樓梯板，分別與側板黏結起來。

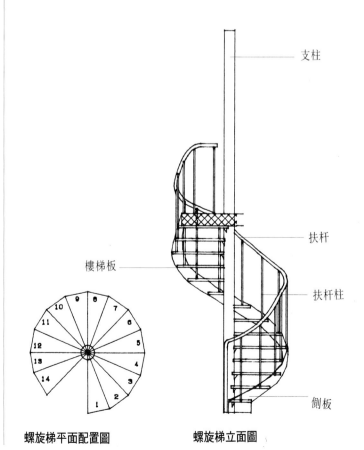

螺旋梯平面配置圖　　　　螺旋梯立面圖

⑪ **螺旋梯模型圖**

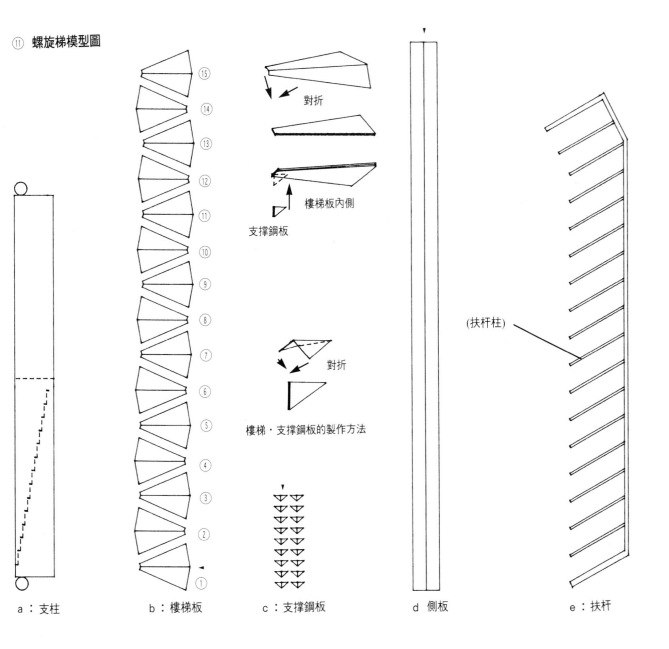

對折

樓梯板內側

支撐鋼板

對折

樓梯‧支撐鋼板的製作方法

(扶杆柱)

a：支柱　　　b：樓梯板　　　c：支撐鋼板　　　d 側板　　　e：扶杆

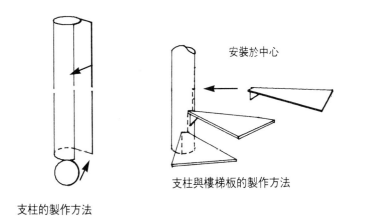

安裝於中心

支柱的製作方法

支柱與樓梯板的製作方法

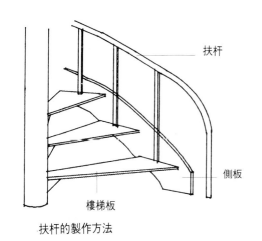

扶杆

樓梯板

側板

扶杆的製作方法

⑫ 製作飯廳吧臺

　在飯廳吧臺的模型圖上加入折線後剪下。(組裝用模型圖P.-69)

⑫-1：按照標示折入並黏結。

⑫-2：圓柱部分係與螺旋梯的支柱相同，彎曲模型圖形成筒狀，並將上下圓板黏結起來。(請參照飯廳吧臺的製作方法)

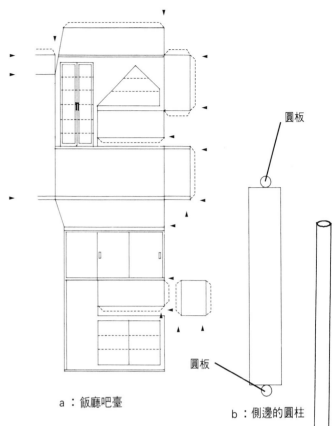

圓板

飯廳吧臺的製作方法

a：飯廳吧臺

b：側邊的圓柱

圓板

圓柱完成草圖

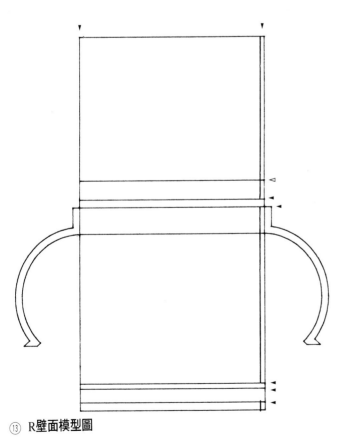

⑬ **R壁面模型圖**

⑬ 製作R壁面

　在R壁面模型圖上加入折線後剪下。

　(組裝用模型圖P.-69)

　按照標示折入，配合上下的R部分，一邊彎曲壁面並加以黏結。(請參照R壁面完成草圖)

● 由於有R型部分，一旦貼合預留之塗膠處時將會彎曲變形所以省略。由於R與切口、與切口的頂端相連結，所以請注意避免露出接著劑。

R壁面完成草圖

⑭ 製作西式房間收納壁

　　在模型圖上加入折線後剪下。(組裝用模型圖
　　P.-72)
　　請參照西式房間收納壁的完成圖，利用預留
　　的塗膠處貼合。)

⑭ 西式房間收納壁模型圖

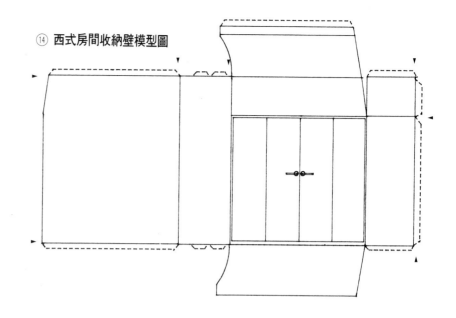

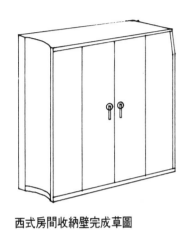

西式房間收納壁完成草圖

⑮ 製作現代化配套炊具的廚房

　　現代化配套炊具的廚房模型圖、於a；吊櫥、b；爐灶外罩、c；廚房流理台組處添加折線、
　　並分別剪下。(組裝用模型圖P.-73)
　　⑮-1：請參照吊櫥完成草圖、現代化配套炊具的廚房完成草圖，以預留之塗膠處貼合。

　　⑮-2：將爐灶外罩以空白塗膠處貼合，並接著於吊櫥上。
● 吊櫥待30之圓蓋屋頂完成時，再利用牙籤安裝。

⑭ 現代化配套炊具的廚房模型圖

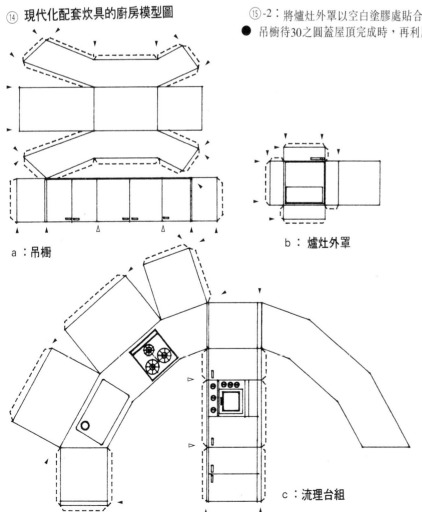

a：吊櫥

b： 爐灶外罩

c：流理台組

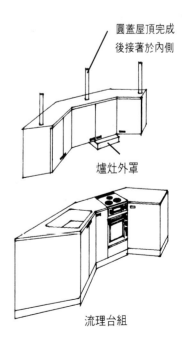

圓蓋屋頂完成
後接著於內側

爐灶外罩

流理台組

現代化配套炊具的廚房的完成草圖

製作一樓廁所

⑯ 一樓廁所模型圖

於a；廁所壁面(外)、b；廁所壁面(內)、c；廁所地板、d；便器、e；水箱處加上折線後，分別剪下。再依照標示折入。(組裝模型圖P.-75)

⑯ -1：在c；廁所地板上，將a；廁所壁面(外)、b；廁所壁面(內)等以預留塗膠處貼合。

⑯ -2：組裝d；便器、e；水箱，並黏貼於廁所地板的指定位置。(請參照便器完成草圖/廁所完成草圖)

⑯ **一樓廁所模型圖**

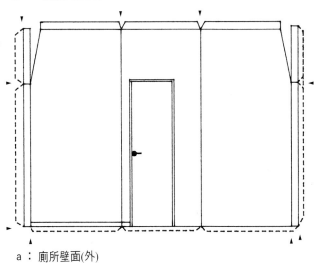

a： 廁所壁面(外)

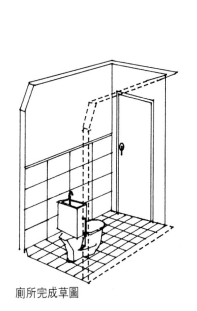

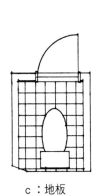
廁所完成草圖

b： 廁所壁面(內)

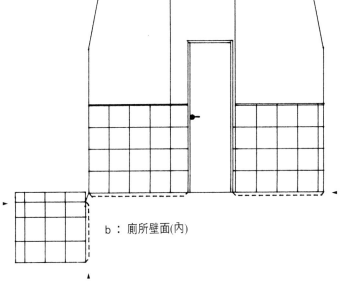

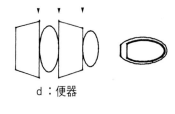
d：便器

e：水箱

c：地板

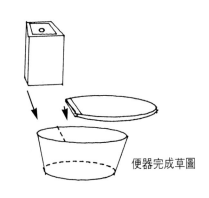
便器完成草圖

⑰ 製作洗手間入口

　在洗手間入口部模型圖上加入折線後剪下。
(組裝模型圖P.-78)參照洗手間入口部完成草
圖，並以預留之空白黏膠處貼合，製作出稍
有厚度的壁面。

⑰ 洗手間入口模型圖

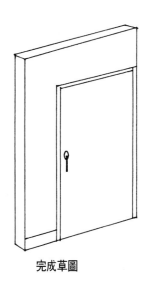

完成草圖

⑱ 浴室入口模型圖

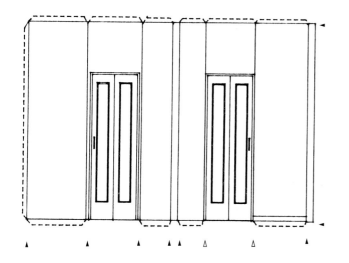

a：浴室入口

b：上部壁面鋼板

c：下部壁面鋼板

⑱ 組裝浴室入口

　在a；浴室入口、b；上部壁面厚鋼板、c；下部壁面厚鋼板上加入
折線後剪下。(組裝模型圖P.-78)按照標示折入，將浴室入口以預留
之空口塗膠處貼合，在其上下黏結上部‧下部壁面厚鋼板。(參照
完成草圖)

上部壁面鋼板

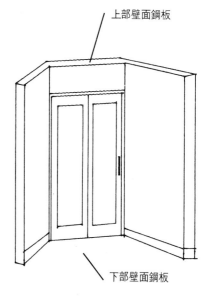

下部壁面鋼板

完成草圖

⑲ 製作洗臉台

在洗臉台模型圖上加入折線後剪下。(組裝用
模型圖P.-80)
按照符號的指示折入,再以預留之空白塗膠
處貼合。將鏡子黏貼於規定的位置。(參照洗
臉台完成草圖)

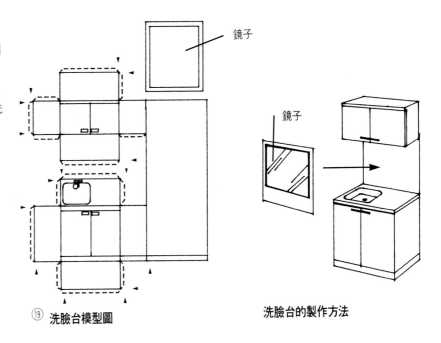

鏡子

鏡子

⑲ 洗臉台模型圖

洗臉台的製作方法

⑳ 浴室模型圖

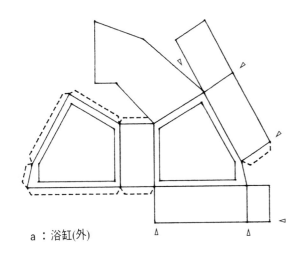

a:浴缸(外)

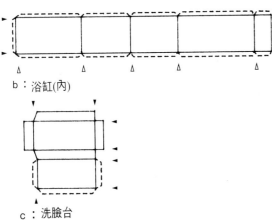

b:浴缸(內)

c:洗臉台

⑳ 製作浴室

在浴室模型圖a;浴缸(外)、b;浴缸(內)、c;洗臉台上加入折線後
剪下。
按照標示折入。(組裝用模型圖P.-80)
● 浴缸(外)由於有切離的部分,所以請多加注意。

⑳-1:將浴缸(外)以預留之空白塗膠處貼合。
⑳-2:將浴缸(內)以預留之空白塗膠處貼合。再嵌入1之切離部分
後黏合在一起。
⑳-3:貼合洗臉台。
⑳-4:請參照浴室完成草圖,並黏貼於指定於位置上。

● 將一樓地板與基盤面a、b黏合。

此時,一樓地板面的半圓型屋頂入口的外側,磁磚的部分
割開,並於貼合基礎面之後,黏貼於上部的入口部分。

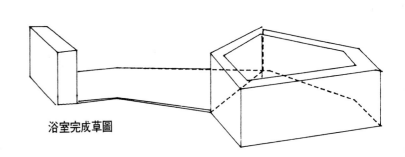

浴室完成草圖

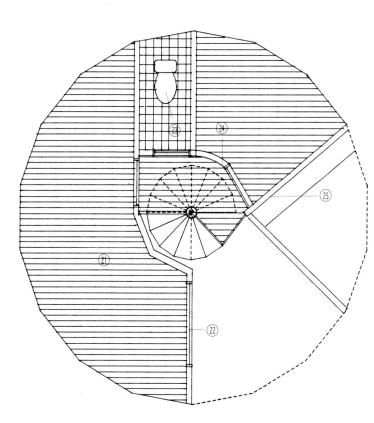

二樓平面配置圖

■ **製作二樓地板**

● **二樓平面配置圖**

二樓平面配置圖的整理編號,係表示組裝模型之順序與配置(收納)。

以下,將解說該順序的組裝方法。

㉑ 二樓地板面

㉒ 西式房間A壁面

㉓ 二樓廁所

㉔ 西式房間B壁面-a

㉕ 西式房間B壁面-b

㉖ 圓蓋型屋頂(在平面配置圖中省略)

㉗ 基本五角形(在平面配置圖中省略)

㉘ 腰壁(在平面配置圖中省略)

㉙ 圓蓋形屋頂下部鋼板(在平面配置圖中省略)

● 完成後的各模型,只要沒有特別的指示,即可於配置圖上確認收納的位置後,黏貼於二樓地面。

㉑ **製作二樓地板**

剪下模型圖
(組裝用模型圖P.-82)

● 將剪下的二樓地板面黏合於(1mm左右)的厚紙上,比較固定。

為避免紙張的伸縮,接著劑方面請使用紙張膠黏劑為佳。貼合完畢的地板面,請沿輪廓

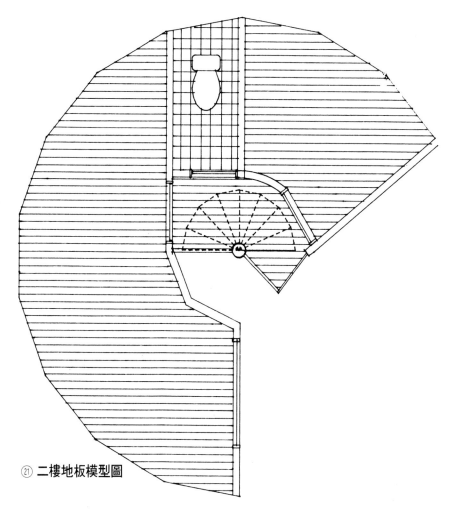

㉑ **二樓地板模型圖**

㉒ 製作西式房間A壁面

　在西式房間A壁面模型圖-a～d上加入折線後剪下。(組裝用模型圖P.-83)

㉒-1：折入a；西式房間壁面-(外)、b；西式房間壁(內)，再以預留之空白塗膠處貼合。

㉒-2：在貼合後的a、b下部貼上d；下部壁面厚板，且在上部黏貼c；上部壁面厚板之後，西式房間a壁面即算大功告成。

㉒ 西洋房間A壁面模型圖

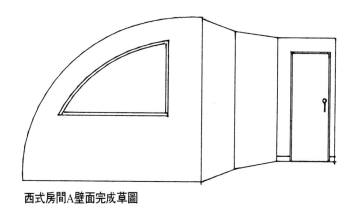

西式房間A壁面完成草圖

b：壁面(內)

c：上部壁面厚板

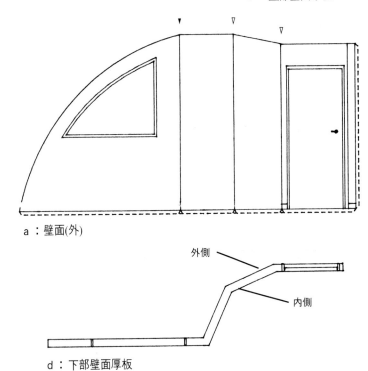

a：壁面(外)

d：下部壁面厚板

㉓ 製作二樓廁所

在二樓廁所模型圖a~f處加上折線之後剪下。(組裝用模型圖P.-86)

㉓-1：將a；二樓廁所壁面(外)與b；二樓廁所壁面(內)，按照標示折入，並以預留之空白塗膠處貼合，在上部貼上c；上部壁面厚板後，即完成二樓廁所壁面。

㉓-2：折入並黏結e；便器、f；水箱，完成便器的製作。(請參照一樓廁所、便器的製作方法)

㉓-3：在d；二樓廁所地板上，黏結壁面與便器，便完成了二樓的廁所製作。

(請參照二樓廁所完成草圖)

㉓ 二樓廁所模型圖

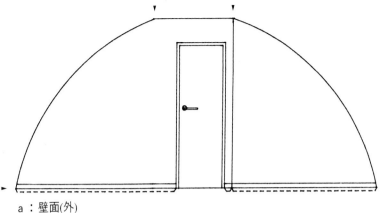

a：壁面(外)

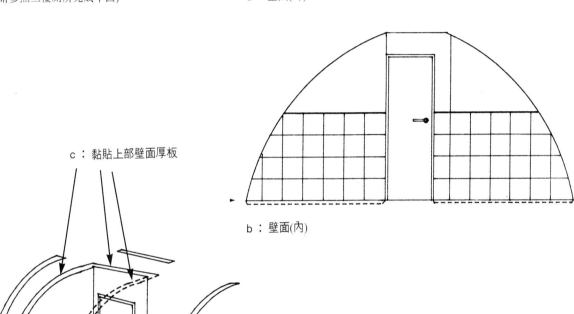

b：壁面(內)

c：黏貼上部壁面厚板

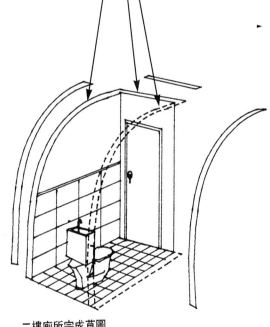

二樓廁所完成草圖

e：便器

f：水箱

c：上部壁面厚板

d：地板

㉔　製作西式房間B壁面-a

在西式房間B壁面-a模型圖上加入折線後剪下。(組裝用模型圖P.-87)

按照標示折入，貼合上、下部的壁面厚板，並彎曲壁面。首先將縱向的空白塗膠處貼合，接著黏結上下的壁面厚板。(請參照西式房間B壁面-a的完成草圖)

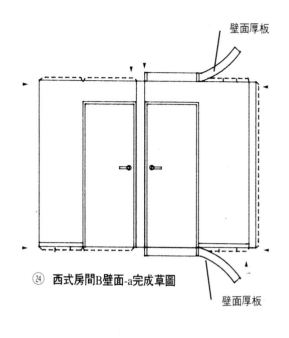

壁面厚板

㉔　西式房間B壁面-a完成草圖

壁面厚板

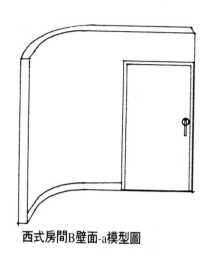

西式房間B壁面-a模型圖

㉕　西式房間B壁面-b模型圖

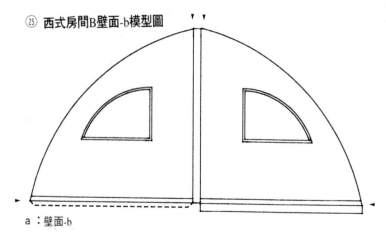

a：壁面-b

b：壁面厚板

㉕　製作西式房間B壁面-b

在a；西式房間B壁面-b、b；壁面厚板模型圖上加入折線後剪下。(組裝用模型圖P.-87)按照標示折入，將空白塗膠處貼合，再於上部黏結壁面厚板。

(請參照西式房間B壁面-b完成圖)

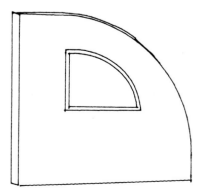

西式房間B壁面-b完成草圖

■ 製作圓蓋型屋頂

圓蓋屋頂的基本形

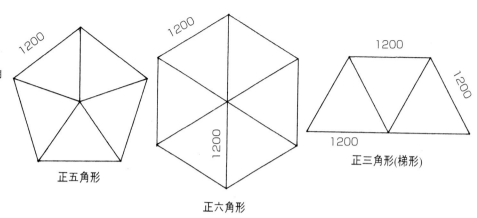

圓蓋型屋頂的基本形

圓蓋型屋頂,係指每邊為1,200mm的正五角形、六角形、正六角形一半的梯形的組合。而這個模型,是由圓蓋屋頂-a~c與基本五角形-a~f、腰壁-a~d所構成的。

1200 正五角形

1200 1200 正六角形

1200 1200 1200 正三角形(梯形)

● 這個部分是將第24-26頁之26~28完成後的組合順序。

② 組合圓蓋屋頂

(請參照圓蓋屋頂-a~c、圓蓋屋頂的製作方法)

②-1:在圓蓋屋頂a(正面)上利用預留之空白塗膠處貼上基本五角形-a、b,接著再貼上腰壁a、b。

②-2:在圓蓋屋頂b(右面)上利用預留之空白塗膠處貼上基本五角形-c、d,接著再貼上腰壁c。

②-3:在圓蓋屋頂c(左面)上利用預留之空白塗膠處貼上基本五角形-e、f,接著再貼上腰壁d。

②-4:將圓蓋屋頂下部鋼板接著於圓蓋屋頂a、b、c上。(請參照圓蓋屋頂下部鋼板)

● 圓蓋屋頂正面的入口部分反時鐘方向由1貼至9,在由10貼到18。請注意避免發生偏離現象。(右邊圖面說明)

③ 完成圓蓋型住宅

③-1:將之前製做的〔入口屋簷〕及〔入口大門‧門框〕中所製成的成品黏結於圓蓋屋頂(外側)指定的位置。

③-2:將所製成的吊櫥接著於圓蓋屋頂(內側)的指定位置即可完成。(請參照圓蓋屋頂的製作方法)

● 對準圓蓋屋頂的入口部分,覆蓋於基盤面上,完成圓蓋型住宅。

圓蓋屋頂正面的入口部分反時鐘方向由1貼至9,再由10貼到18。請注意避免發生偏離現象。

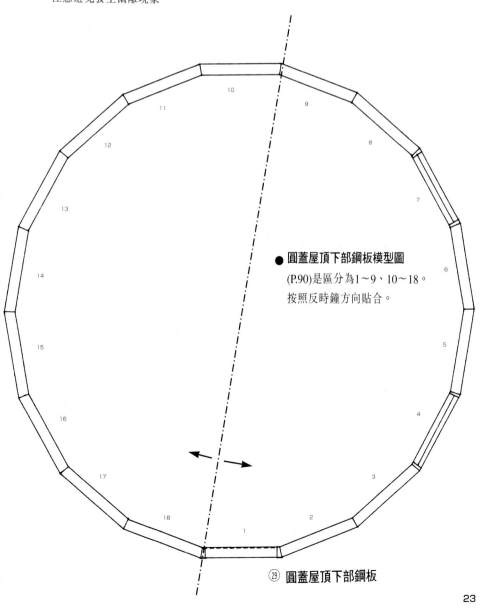

● 圓蓋屋頂下部鋼板模型圖(P.90)是區分為1~9、10~18。按照反時鐘方向貼合。

② 圓蓋屋頂下部鋼板

㉖ 製作圓蓋屋頂

在圓蓋屋頂模型圖a：圓蓋屋頂-a、b：圓蓋
屋頂-b、c：圓蓋屋頂-c上加入折線後剪下，
再依照標示折入。(組立模型圖P.-91～95)

㉖ **圓蓋屋頂模型圖**

上

切除

a

切除

切除

b

3

2

下

a： 圓蓋屋頂-a

16 17 18

上

切除

c

d

9

8

下

b： 圓蓋屋頂-b

4 5 6

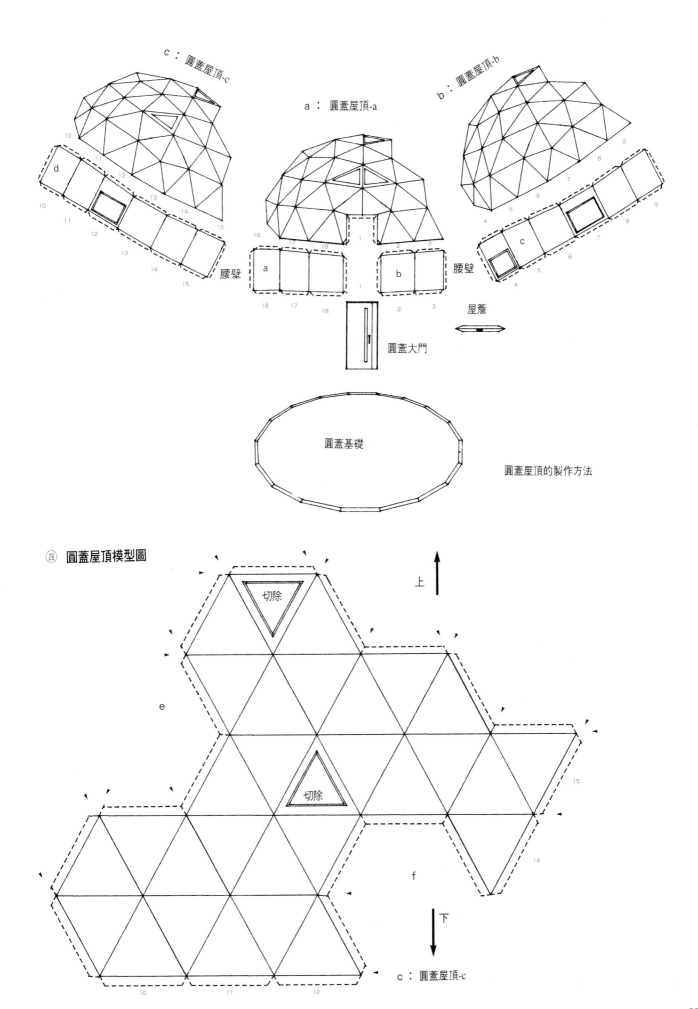

c： 圓蓋屋頂-c

a： 圓蓋屋頂-a

b： 圓蓋屋頂-b

d

腰壁

a

b

腰壁

c

圓蓋大門

屋簷

圓蓋基礎

圓蓋屋頂的製作方法

㉖ 圓蓋屋頂模型圖

切除

上

e

切除

15

14

f

下

c： 圓蓋屋頂-c

25

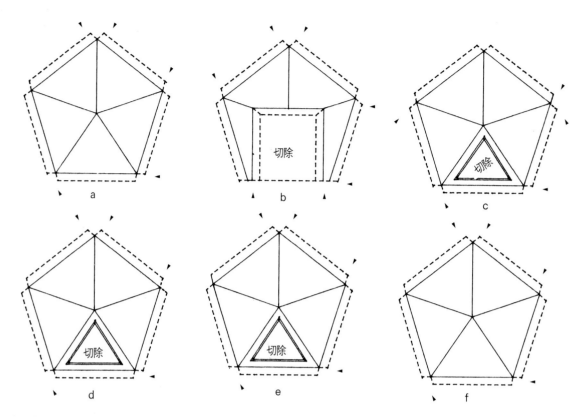

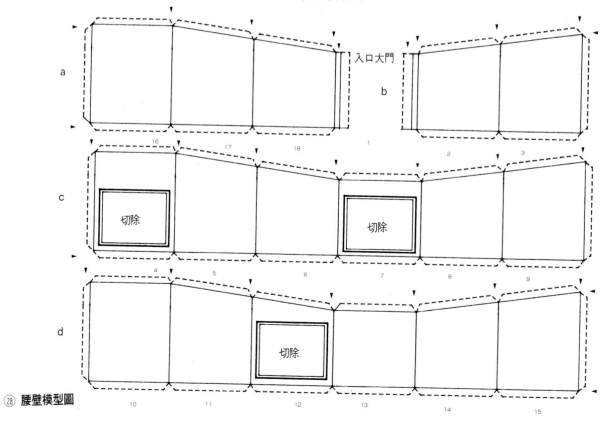

㉗ **基本五角形模型圖**

㉗ 製作基本五角形

在基本五角形a～f加入折線後剪下，並按照
標示折入。

(組立模型圖P.-98)

㉘ 製作腰壁

在腰壁a～d加入折線後剪下，並按照標示折入。(組立模型圖
P.-99)

㉙ 組合圓蓋屋頂
　●收錄於第23頁

入口大門

切除
切除
切除

㉘ **腰壁模型圖**

製作木造房屋

● 組裝的步驟

1：製作木造房屋的地板

這個模型是小規模的木造房屋，用來作為別墅，以外壁與內壁為設計的中心，室內裝潢的細部大多省略。在木造房屋的地板的製作，還添加了基礎(土台)的高度。

2：製作外部壁面(東西南北)

一邊組合基本的圓木，製作各外部壁面，一方面嵌入窗戶與大門。

3：製作內部隔間壁面、柱、樑

與外部壁面相同地，一面組合圓木，一面嵌入門窗隔扇。

4：製作平台

組裝A、B二個平台的地板、扶杆。

5：製作二樓地板

● 組合內部樓梯

6：製作屋頂，完成木造房屋

● 不固定屋頂

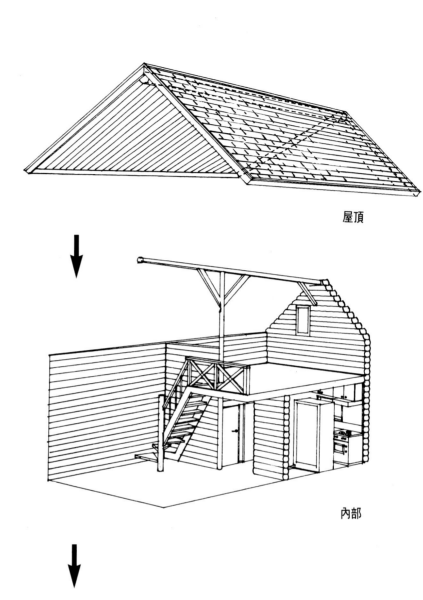

屋頂

內部

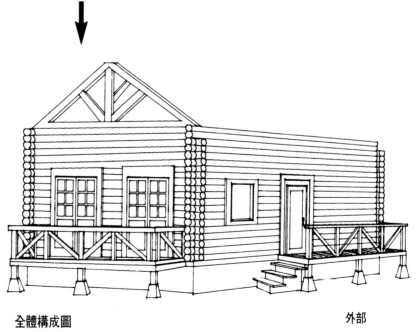

全體構成圖　　　　　　　　　　外部

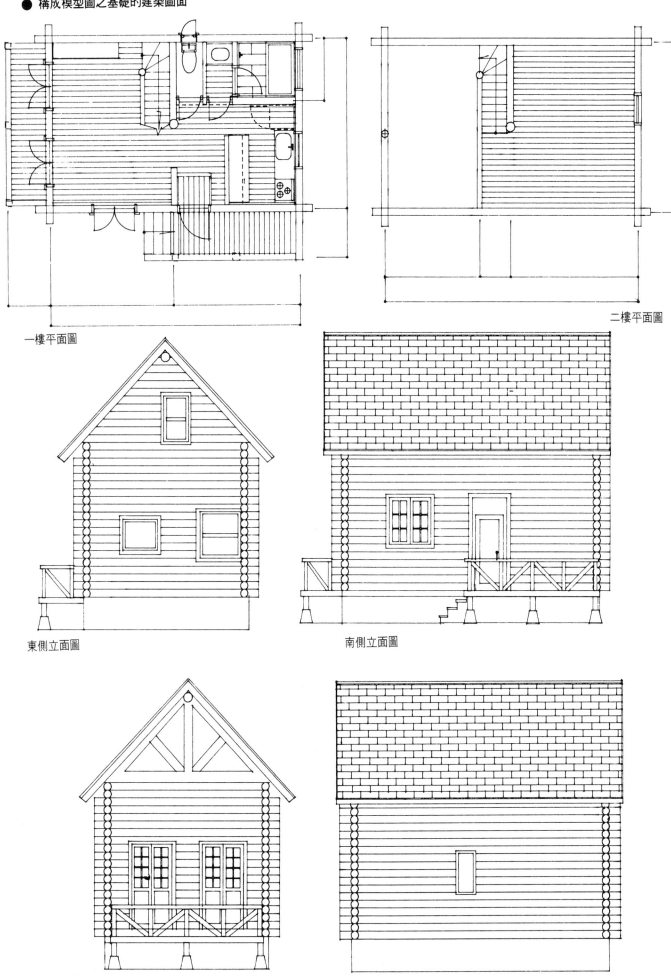

● 構成模型圖之基礎的建築圖面

一樓平面圖

二樓平面圖

東側立面圖

南側立面圖

西側立面圖

北側立面圖

28

■ 一樓平面配置圖

一樓平面配置圖的整理編號，係表示組裝模
型的順序與配置(收納)。
以下，將依序解説組裝方法。

● 壁面(東南西北)以及內部隔間壁面A、B，利
用平面配置圖來確認位置，直接將圓木黏結
於地板面上，並嵌入門窗隔扇等加以組裝。
只要沒有特別的指示，在完成的時候，便可
黏貼於地板面上。

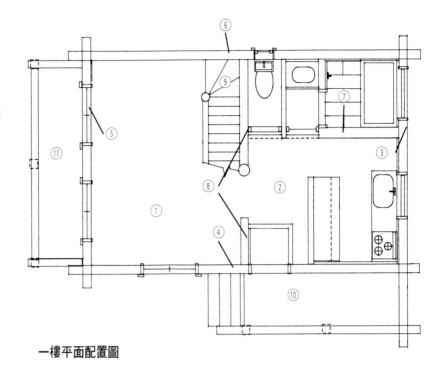

一樓平面配置圖

① 一樓地板、基礎(土台)-a
② 一樓地板、基礎(土台)-b
③ 東側壁面
④ 南側壁面
⑤ 西側壁面
⑥ 北側壁面
⑦ 內部隔間壁面A
⑧ 內部隔間壁面B
⑨ 內部樓梯
⑩ 平台(入口側)A
⑪ 平台B
⑫ 二樓地板面
⑬ 屋頂(平面圖配置圖上省略)

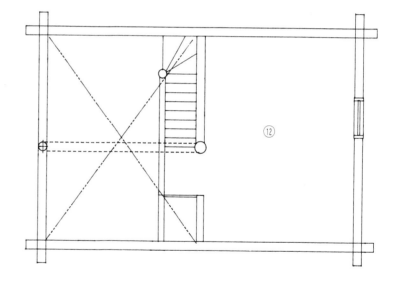

二樓平面配置圖

29

●各壁面圓木的編排與組裝的方法

a：東‧西側壁面

東‧西側壁面為收納於南側壁面與北側壁面之間，所以，圓木的切口的兩端將會被R面所切割。

b：南‧北側壁面圓木，其兩端為垂直的切口，黏結木材的橫斷面。

c：圓木的壁面與門窗隔扇的收納

堆疊式地黏結圓木的話，壁面將會上下地伸縮，所以，在開口部要配合門窗隔扇外框的高度來做調整，在嵌入接著之後，再進行堆疊比較好。

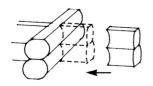

草圖a：東西側壁面

井字型邊角的突出部分

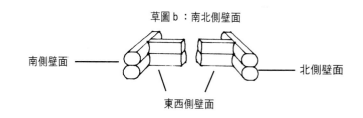

草圖b：南北側壁面

南側壁面 —— 北側壁面

東西側壁面

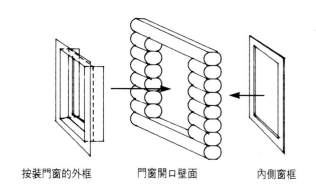

圓木的壁面和建築材料的收拾

按裝門窗的外框　　門窗開口壁面　　內側窗框

■ 製作一樓地板‧基礎（土台）

這種木造房屋在構造上是在地面上增加基礎（土台）。

一樓地板面（a），包括基礎（b、c）的部分。

●為了補強一樓地板、基礎部分，請在組裝之前事先準備厚度為1mm左右的厚紙板。

① 製作一樓地板‧基礎（土台）A、B

①-1：每一頁將一樓地板‧基礎－A模型圖的部分剪下。（組裝用模型圖P.-102）

準備補強用的厚紙板(厚度=1mm左右)

①-2：將模型圖重疊對準於厚紙板上。加上模型圖的邊線，為避免偏離而暫時固定之。在模型圖的各交點1～12上，以針或錐子等來扎出針孔。（請參照草圖－a）

①-3：取下暫時固定的模型圖，將厚紙板上的點(針孔)連線後即形成(草圖-b)

①-4：剪下厚紙板上的各連線，即可切割為地板面(a)與基礎(b、c各二張)等五張。(請參照草圖-c)

①-5：切割後的厚紙板基礎部分(b、c)之中(b)，分別將上部剪下所使用紙張的厚度(本書解說為1mm)。(c)則是分別將上部與左右各剪下紙張厚度(1mm)。(請參照草圖-d)

●地板面(s)保持原狀即可。

①-6：製作基礎-A

將之前第五部驟中所加工完成的(b)、(c)各二枚，垂直地以內部尺寸黏結，製作為口的字形。然後再黏結於(a)製作為箱形。(請參照草圖-e)

①-7：在一樓地板‧基礎A模型圖的上表面，塗抹紙張膠黏劑，然後將一樓地板‧

①-8：基礎-A模型圖反面，以針孔來確認位置，相互貼合。(請參照草圖-g)接著，貼合腰部的(b)(c)，完成一樓地板‧基礎-A的製作。

② 製作一樓地板‧基礎-B

①-1：每一頁剪下一樓地板‧基礎-b。(組裝用模型圖P.-103)

準備補強用的厚紙板(厚度=1mm程度)。

①-2：與一樓地板‧基礎完全相同地完成一樓地板‧基礎-B。

●黏結一樓地板‧基礎－A、B，完成一樓地板‧基礎。

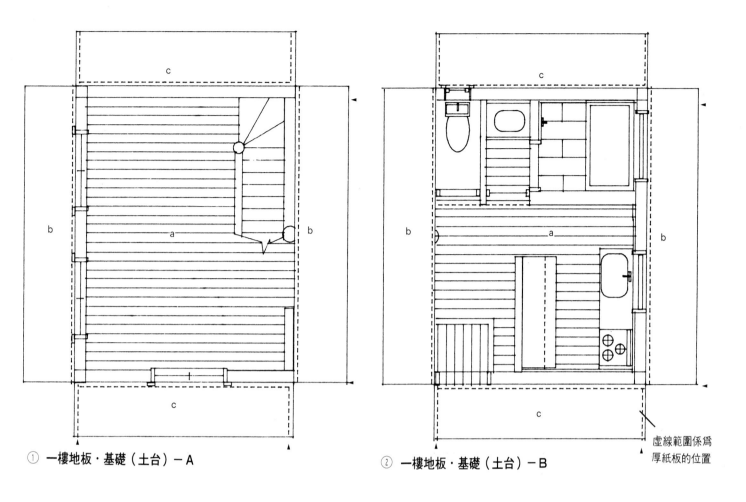

① 一樓地板・基礎（土台）－A

② 一樓地板・基礎（土台）－B

虛線範圍係爲
厚紙板的位置

製作一樓基礎－A、B（使用厚度約1mm的厚紙板）

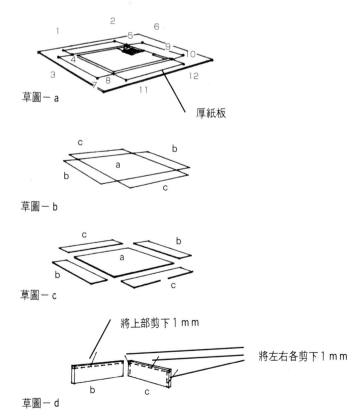

草圖－a

厚紙板

草圖－b

草圖－c

將上部剪下1mm

將左右各剪下1mm

草圖－d

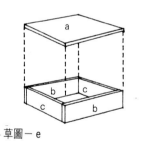

草圖－e

草圖－f

一樓地板基礎－A（內側）

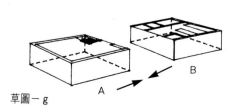

草圖－g

A

B

■ 製作外部壁面

③ 製作東側壁面

③-1：製作東側壁面
在東側壁面圓木模型圖1～78上加入折線後剪下。(組裝用模型圖P.106～113)
將剪下後的模型圖按照標示折入，彎曲並使之呈筒狀，以預留之空白塗膠處與端部黏結。

● 為了使模型圖呈筒狀，可利用3～5mm的圓棒或鉛筆做為軸心來彎曲它。
在15～20，25～30，31～36，43～60，61～78切口的單邊，來切離黏貼木材橫斷面。(組裝用木材橫斷面P.115) 同樣地，在21～24的兩面黏貼木材橫斷面。(請參照圓木的製作方法)

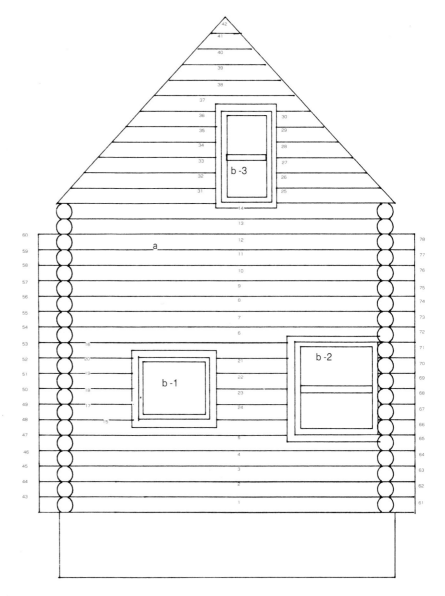

東側壁面構成圖

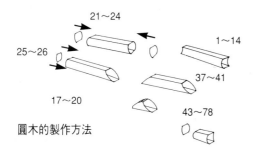

圓木的製作方法

③-2：製作東側壁面拉門隔扇
在模型圖b-1；廚房窗戶、b-2；浴室窗戶、b-3；2樓梯窗戶上加入折線後剪下。(組裝用模型圖P.113～115)
窗戶則是剪下(切離)玻璃的部分，對折後黏結。外框則是一部分折入，切離內框的CUT部分，並事先折入。將窗戶組入外框的中心部分並加以黏結。(請參照窗戶的製作方法)

③ 東側壁面模型圖

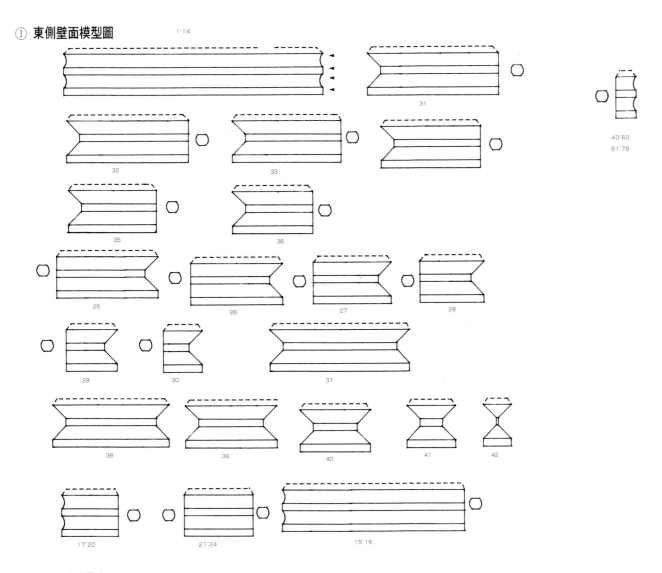

a：東側壁面圓木

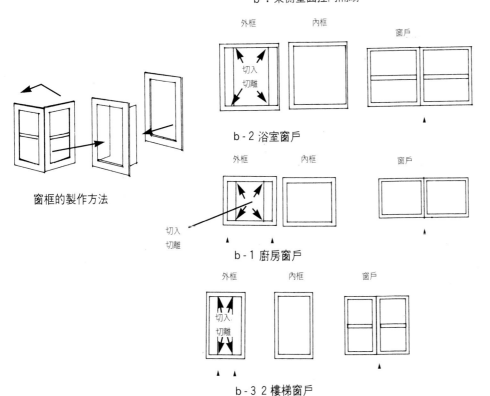

窗框的製作方法

b：東側壁面拉門隔扇

外框　　　　內框　　　　　窗戶

切入
切離

b-2 浴室窗戶

外框　　　　內框　　　　　窗戶

切入
切離

b-1 廚房窗戶

外框　　　　內框　　　　　窗戶

切入
切離

b-32 樓梯窗戶

③-3：製作東側壁面

在一樓平面配置圖中，確認東側壁面的位置
，將步驟1中所製成的圓木，直接黏貼於一
樓地板面．基礎上。

將圓木配合東側壁面構成圖的號碼加以組合
，再將上下貼合。

圓木的壁面會上下伸縮，所以，在開口部嵌
入拉門隔扇的外框，再從內側（內壁側）黏
貼並固定內框。接著，再次配合號碼，一面
調整高度並貼合圓木。

將圓木43~60，61~78黏結於井字
的露角部分，完成東側壁面。（草圖c；圓
木的壁面與拉門隔扇的收納．P.30/請參照圓
木的製作方法)

④ **製作南側壁面**

南側壁面構成圖

④-1：製作南側壁面的圓木
在南側壁面圓木1－8、15－20、21－32、33－38
、39－44加上折線後剪下。（組裝用模型圖P.117-124）
按照標示折入，彎曲並做成筒狀。在左右貼上木材橫斷面。（組
裝用木材橫　斷面P.120/請參照圓木的製作方法）

④-2：製作南側壁面的拉門隔扇
在b－1；入口大門、b－2；窗戶加上折線後剪下。（組裝用
模型圖P.125）窗戶部分將玻璃剪下(切離)，大門處請勿剪斷，分
別對折後黏結起來，然後再黏結於外框的中心部。內框則斷開剪
下的部分。

④-3：組立南側壁面
在一樓平面配置圖當中，確認南側壁面的位置，將4-1中製成的圓
木，直接地貼入於一樓地板・基礎上。
使圓木配合南側壁面構成圖的號碼後組合，與東側壁面同樣地組
裝起來。（請參照草圖- c 圓木壁面與拉門隔扇的收納)

圓木的製作方法

門扇的製作方法

窗戶的製作方法

④ 南側壁面模型圖

1～8

15～20 39～44

21～32 33～38

a：南側壁面圓木

b：南側壁面拉門隔扇

外框 內框 大門

切入

斷開 斷開

b-1；南壁面入口扉

外框 內框 窗戶

斷開 斷開

h-2；南壁面窗

⑤ 製作西側壁面

⑤-1：製作西側壁面的圓木
在西側壁面圓木1～78處加入折線後剪下。(
組裝用模型圖P.127～131)
按照標示折成彎曲，形成筒狀後黏結起來。
在10～31、43～60、61～78的
單側貼上木材橫斷面。32～42的雙邊貼
上木材橫斷面。（請參照組裝用木材橫斷面
P.131/圓木的製作方法）
⑤-2：製作西側壁面的拉門隔扇
在b-1；西側壁面大門-1、b-2；西側壁面大
門-2加上折線後剪下。
（組裝用模型圖P.-135）
大門各自分別折入，接著於貼合外框的中央
部分。(請參照大門的製作方法)
⑤-3：組裝西側壁面
在一樓平面配置圖中，確認西側壁面的位置
，然後將第1步驟所製成的圓木直接黏貼於
一樓的地板與基礎上。
將圓木按照西側壁面構成圖的編號加以組合
，與南側壁面同樣地組裝起來。
(請參照草圖-c圓木壁面與拉門隔扇的收納)
⑤-4：製作西側壁面樑型
在c；西側壁面樑型上加入折線後剪下。將
斷開的部分斷開黏結起來，製作出帶有厚度
的樑型。（請參照樑型的製作方法）

●將樑型接著於西側壁面最上部的圓木上，
便可完成西側壁面。

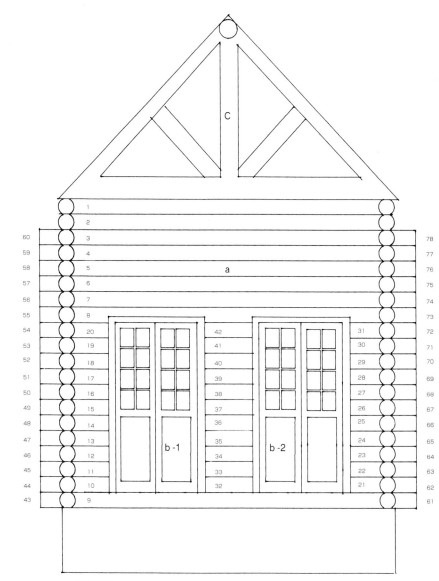

西側壁面構成圖

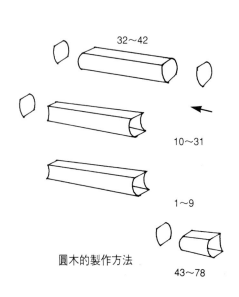

圓木的製作方法

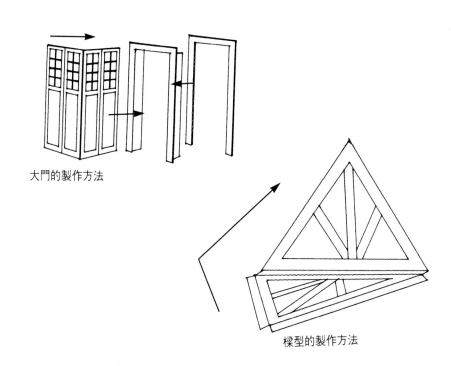

大門的製作方法

樑型的製作方法

⑤ 西側壁面模型圖

1~9

32~42 10~31

a：西側壁面圓木

43~78

b：西側壁面拉門隔扇

外框 內框 大門 斷開中間部分

切入 斷開
斷開

b-1；西側壁面大門-1

外框 內框 大門 將中間部分斷開

切入
斷開 斷開

b-2；西側壁面大門-2

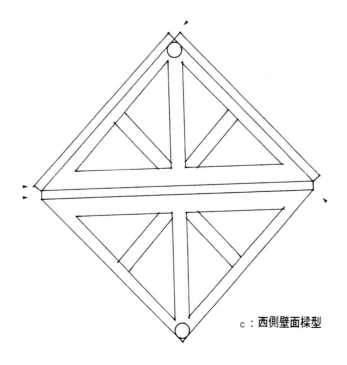

c：西側壁面樑型

⑥ 製作北側壁面

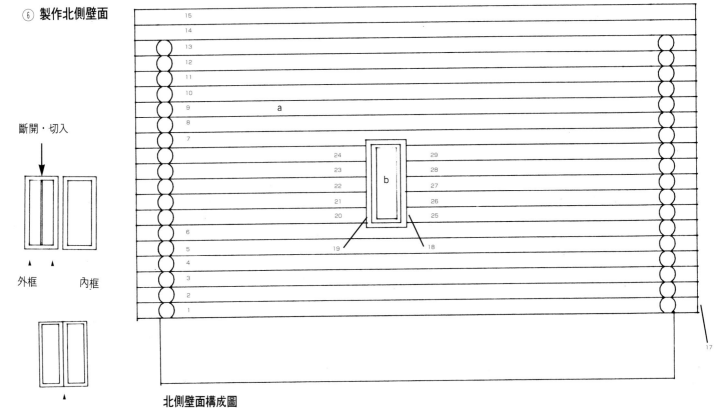

斷開・切入

外框　內框

北側壁面構成圖

b：北側壁面拉門隔扇（窗戶）

1～15

25～29

20～24

a：北側壁面圓木

⑥-1：製作北側壁面的圓木

　在北側壁面圓木1～15、20～24、25～29加入折線後剪下。

（組裝用模型圖P.137～144）按照標示折入彎曲形成筒狀後黏結起來，在兩

面都貼上木材橫斷面。（組裝用木材橫斷面P.137～140）

⑥-2：製作北側壁面的拉門隔扇

　在b：北側壁面的窗戶上加入折線後剪下。（組裝用模型圖P.144）窗戶的

部分折入，黏結於貼合外框的中央部分。（請參照窗戶的製作方法）

⑥-3：　組裝北側壁面

　在一樓平面配置圖中確認西側壁面的位置，並且將b-1中製成的圓木直接

貼入一樓地板・基礎上。

將圓木按照北側壁面構成圖的編號組合，與南側壁面以相同的方法組裝。

（請參照草圖-c圓木壁面與拉門隔扇的收納）

圓木的製作方法

窗戶的製作方法

■ 製作內部隔間壁面

⑦ 製作內部隔間壁面A

⑦-1：a；在內部隔間壁面A的圓木1~10上加入折線後剪下。（組立用模型圖P.145~P.147）使之彎曲成為筒狀後黏結起來。於單邊貼上木材橫斷面。

（組裝用木材橫斷面·P.137~140）同樣地也在c；棟木；13、14、19、20（組裝用模型圖P.-148）d；棟木支撐樑15~18（組裝用模型圖P.148）e；圓柱（上、下）35（組裝用模型圖P.149）加入折線後剪下。接著，分別彎曲成為筒狀後黏結起來。13~14、19~20、在圓柱上下的指定的位置分別貼上木材橫斷面。至於棟木13、14以及圓柱（上、下）請事先各別接續。

⑦-2：製作內部隔間壁面A的拉門隔扇b；廁所洗面室入口大門處加入折線後剪下。（組裝用模型圖 P.148）大門的部分折入，以預留的空白黏膠處貼合。（請參照廁所、洗面室入口大門的製作方法）

⑦-3：在組裝內部隔間壁面A的一樓平面配置圖上，確認內部隔間壁面A、廁所、洗面室、柱的位置等，首先將7-2中所製成的廁所、洗面室入口大門，直接貼入於一樓地板·基礎上。接著，再依照號碼接著7-1中所製作的圓木。(請參照一樓平面配置圖／內部隔間壁面A構成圖)

⑦-4：當內部隔間壁面A組合完成之後，豎立起圓柱(35)黏貼(地板、廁所、洗面室部分、圓木11、12）。將棟木嵌入接著於西、東壁面的上部、圓柱的上方。再將棟木支撐樑(15~18)黏貼於各自的位置。(請參照柱、樑的收納方法／內部隔間壁面A構成圖)

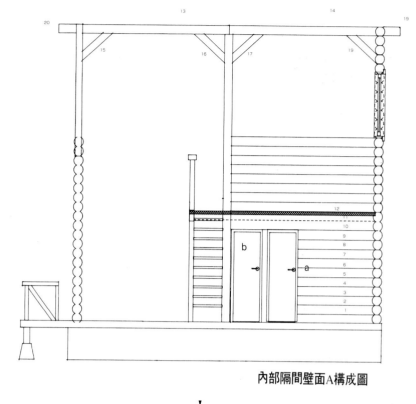

內部隔間壁面A構成圖

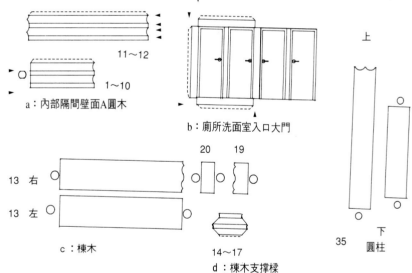

a：內部隔間壁面A圓木

b：廁所洗面室入口大門

13 右

13 左

c：棟木

20 19

14~17

d：棟木支撐樑

上

下

35 圓柱

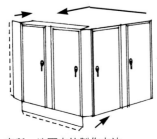

廁所·洗面室的製作方法

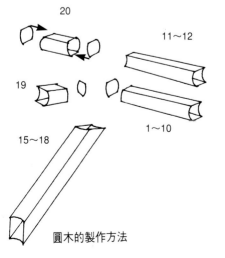

圓木的製作方法

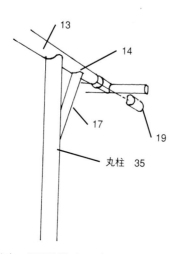

棟木、樑型的排列法

⑧ 內部隔間壁面B

⑧-1：製作內部隔間壁面B圓木
a；在1～20、21～32、b；壁面B樑(33)處加入折線後剪下，彎曲並
黏結。在21～32的單邊貼上木材橫斷面。（請參照組裝用模型圖P.
149～151／圓木、樑的製作方法）
⑧-2：組裝內部隔間壁面B
在一樓平面配置圖中，確認內部隔間壁面B的位置，並將上一步驟
中所製作的圓木1～20、21～32依照號碼順序黏貼。
將樑(33)與圓木(20)、圓柱(35)相黏結。(請參照一樓平面配置圖／
內部隔間壁面B構成圖)

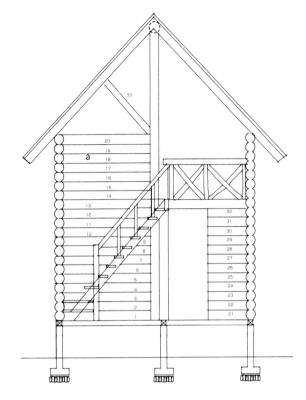

內部隔間壁面B構成圖

圓木的製作方法

內部隔間壁面B圓木

■ 製作內部樓梯

⑨ 製作內部樓梯

在a-1；手扶杆側之側板、a-2；壁面側側板
、a-3；樓梯板上加入折線後剪下。(組裝用
模型圖P.153)

⑨-1：折入a-3；樓梯板1、2、3、4～11，接
著兩端，完成有厚度的樓梯面板。

⑨-2：a-2；利用圓木以支撐手扶杆側側板為
要領，使之彎曲呈筒狀，加以黏結。再者，
覆蓋上下的圓形base加以接著。

⑨-3：組裝樓梯

確認內部樓梯設計配置圖(點線的部分)，將
樓梯面板接著於手扶杆側側板上，再將樓梯板
的另一方接著於壁面側側板上。(請參照樓梯的
製作方法)

● 內部樓梯，待二樓地板完成後貼合於地板
上。

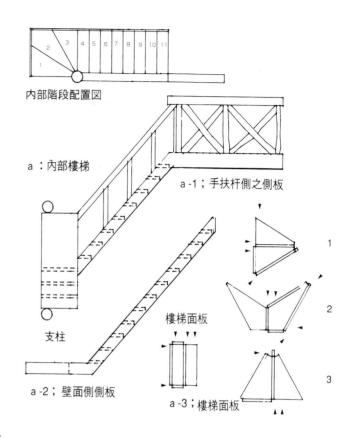

內部階段配置図

a：內部樓梯

a-1；手扶杆側之側板

樓梯面板

支柱

a-2；壁面側側板

a-3；樓梯面板

樓梯的製作方法

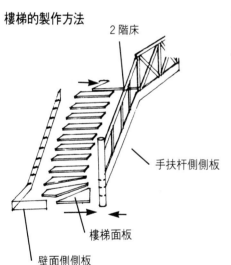

2階床

手扶杆側側板

樓梯面板

壁面側側板

1. 在手扶杆側側板上按裝樓梯面板
2. 將壁面側的側板接著於樓梯板上

■ 製作露臺

⑩ 製作露臺A(入口側)

在露臺A模型圖a；手扶杆b；露臺地板c；束(c-1～3)d；獨立基礎(1～3)e；露臺樓梯基礎f；樓
梯面板(f-1～3)上加入折線後剪下。(組裝用模型 圖P.156～157)

⑩-1：製作手扶杆

依照標示折入，對折之後貼合。(請參照露臺A完成草圖)

⑩-2：製作露臺地板

依照標示折入，以預留之空白黏膠處來黏貼，製作出有厚度的地板。

⑩-3：製作獨立基礎與腳座

將c；腳座(c-1～3)與d；獨立基礎(1～3)依照標示折入黏結。在基礎上放置腳座後貼合、固定。

⑩-4：組合露臺A

在露臺地板的內側貼上獨立基礎的腳座部分，並且加以固定。在露臺地板上黏貼手扶杆。(請參
照露臺A完成草圖)

● 請注意避免露臺的手扶杆與地板基礎腳座部分發生脫離。

⑩-5：製作露臺樓梯

e；按照標示折入露臺樓梯基礎，製作階梯式的觀禮台。將f；樓梯面板(f-1～3)對折後貼合。合
併樓梯基礎的中心後黏貼。

●不固定露臺樓梯

在一樓平面配置圖及南側立面圖上確認露臺A的位置，接著於木造房屋的本體上，設置露臺樓
梯。

(左上)露臺樓梯基礎的製作方法

a：露臺A手扶杆

小圖形則省略折線標示

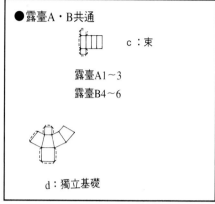

● 露臺A‧B共通

c：束

露臺A1〜3
露臺B4〜6

d：獨立基礎

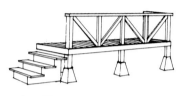

(左下)露臺A完成草圖

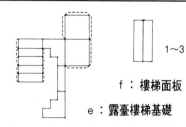

1〜3

f：樓梯面板

e：露臺樓梯基礎

⑪ 製作露臺B

製作二樓地板

在露臺B模型圖a；手扶杆b；露臺地板c；腳座(c-4〜6)d；獨立基礎(d-4〜6)加入折線後剪下。(組裝用模型圖P.157〜159)

⑪-1〜3：與露臺A相同地組裝露臺B。(請參照露臺B的手扶杆製作方法／露臺B完成草圖)

⑪-4：組合露臺B。(請參照露臺B完成草圖)

●完成後的露臺B，在一樓平面配置圖及南側立面圖上確認位置，接著於木造房屋的本體。

●為了補強地板，請準備厚度約1mm的厚紙。

在二樓地板模型圖的內側，貼上補強用的厚紙後剪下。(組裝用模型圖P.161)

⑫ 製作二樓地板

將第9步驟中所完成的內部樓梯與二樓地板貼合。(請參照樓梯的製作方法P.41)

在一樓部分的上方，重疊上已設置樓梯的二樓地板。

露臺B完成草圖

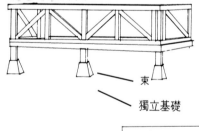

束

獨立基礎

手扶杆的製作方法

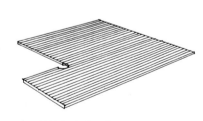

二樓地板完成草圖

a：露臺B手扶杆

b：露臺B地板

二樓地板

■製作屋頂

⑬ 製作屋頂

●為了補強屋頂部分，請準備厚度約為1mm左右的厚紙。

⑬-1：在屋頂模型圖(表)a、b的內側，以紙張膠黏劑貼上補強用的
厚紙後剪下。

⑬-2 剪下屋頂模型圖c～k。(組裝用模型圖P.163～P.171)

⑬-3 將屋頂模型圖(背面)c、d分別黏貼於屋頂模型圖(表面)a、b
的厚紙部分，接著再以預留的空白塗膠處貼合。

⑬-4：在模型圖e上加入折線，貼合於13-3屋頂棟板的中心線上。
(請參照屋頂的製作方法)

⑬-5：配合屋頂的坡度與外表壁面，分別貼上f～k，完成屋頂部
分。

●不固定屋頂
覆蓋於木造房屋的本體上，即算大功告成。

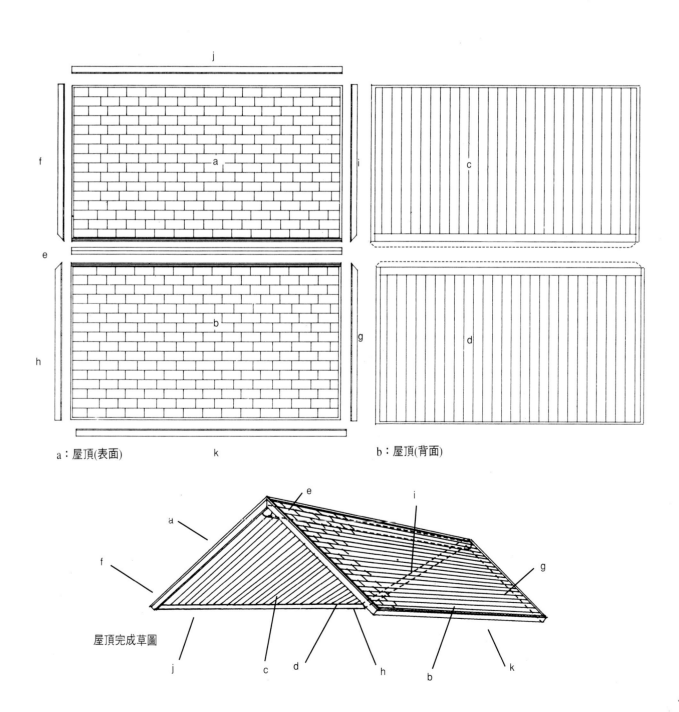

a：屋頂(表面)　　　　k　　　　b：屋頂(背面)

屋頂完成草圖

■ 製作桌子/椅子(附錄)

這個客廳組合的紙型收錄於後頁。(襯頁)首
先,請以事先用圖畫紙製作備份。

1:在a;基本沙發、b;桌子、c;獨立沙發
、d;轉角沙發加上折線後剪下。

2:參照個別的製作方法後加以組合。

b:桌子

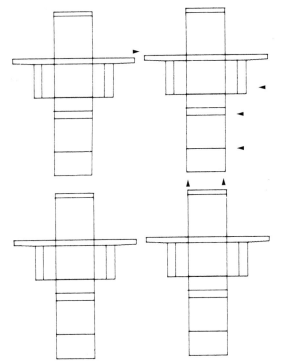

a:基本沙發

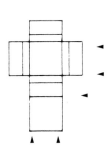

c:獨立沙發

d:轉角沙發

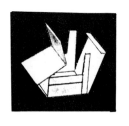

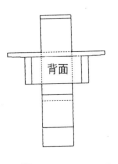

背面

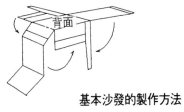

背面

基本沙發的製作方法

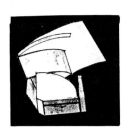

背面

背面

轉角沙發的製作法

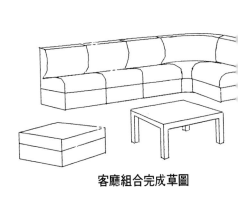

客廳組合完成草圖

II 製作模型圖

利用建築圖製作模型圖

●爲了製作模型圖，首先要準備築圖與製作的
模型圖，設計爲相同的縮尺比例。

準備的建築圖，包括了地基面積圖、建築配置
圖、基礎配置圖、基礎伏圖、各樓層平面圖、
外部平面圖、建築物斷面圖、各房間展開圖、
天花板伏圖、傢俱、拉門隔扇圖、設備圖、加
工表等。

■準備資料

為了製作建築物的模型圖，基本上必須要利用到下列的建築圖(與模型圖的縮尺率相同)。

包括了地基面積圖、建築配置圖、基礎伏圖、各樓層平面圖、外部平面圖、建築物斷面圖、各房間展開圖、天花板伏圖、傢俱、拉門隔扇圖、設備圖、加工表等。

在此，將選擇其中使用例最多的情形來作解說。

■利用建築圖來製作模型圖

在建築圖面上所畫上的文字或尺寸線、數字、記號等，重疊於同一面上來表示。刪除圖面線，相反地利用傢俱的配置等，畫出隱藏的線來作圖。

拉門隔扇、傢俱、機器類，以各自的零件圖為主，利用正面圖、側面圖、上面圖、底面圖來作圖。

接著將舉例做具體的說明。

① 利用建築平面圖來製作地板模型圖

刪除建築平面圖的尺寸線或數字、書寫的文字、傢俱、拉門隔扇的開閉線。

地板材質、榻榻米、浴室的磁磚等，將按照加工表，一一地描繪出來。

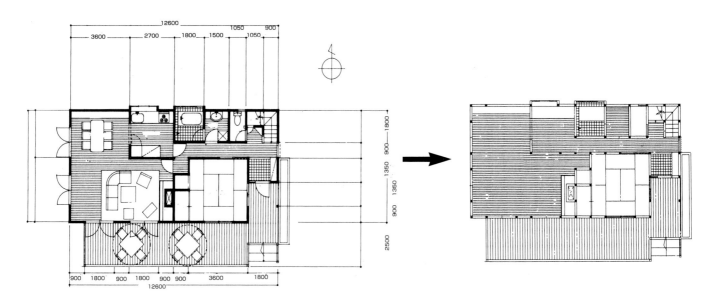

建築一樓平面圖

1 一樓模型平面圖

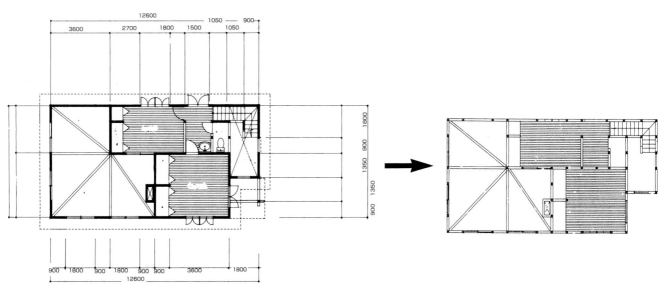

建築二樓平面圖

2 二樓模型平面圖

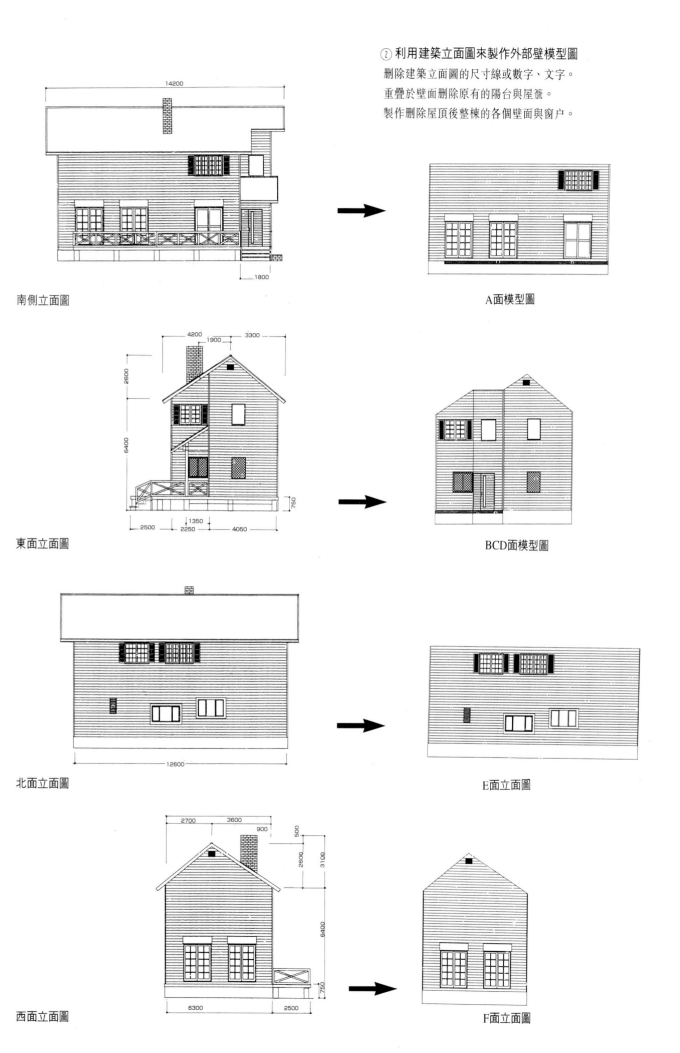

② 利用建築立面圖來製作外部壁模型圖
删除建築立面圖的尺寸線或數字、文字。
重疊於壁面删除原有的陽台與屋簷。
製作删除屋頂後整棟的各個壁面與窗戶。

南側立面圖

A面模型圖

東面立面圖

BCD面模型圖

北面立面圖

E面立面圖

西面立面圖

F面立面圖

③ 利用廚房的建築圖來製作廚房的模型圖
　由建築平面圖與ABCD的展開圖，刪除尺寸線或數字、傢俱、大
門、開閉線等，製作地板模型圖與ABCD的壁面模型圖在地板模
型圖上搭配各壁面模型圖的話，便可製成廚房的模型圖。

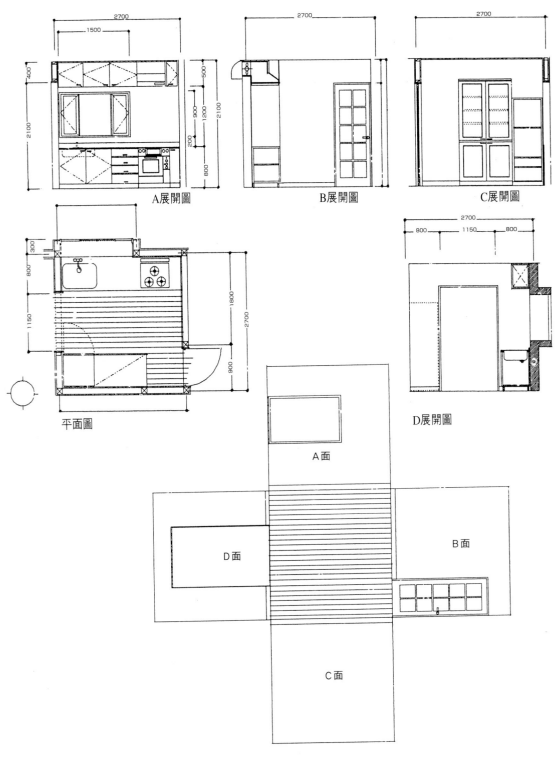

廚房模型圖

III 組裝用模型圖

圓蓋型住宅

組裝用模型圖

① 一樓地板－a 模型圖

① 一樓地板－a 模型圖

a 面

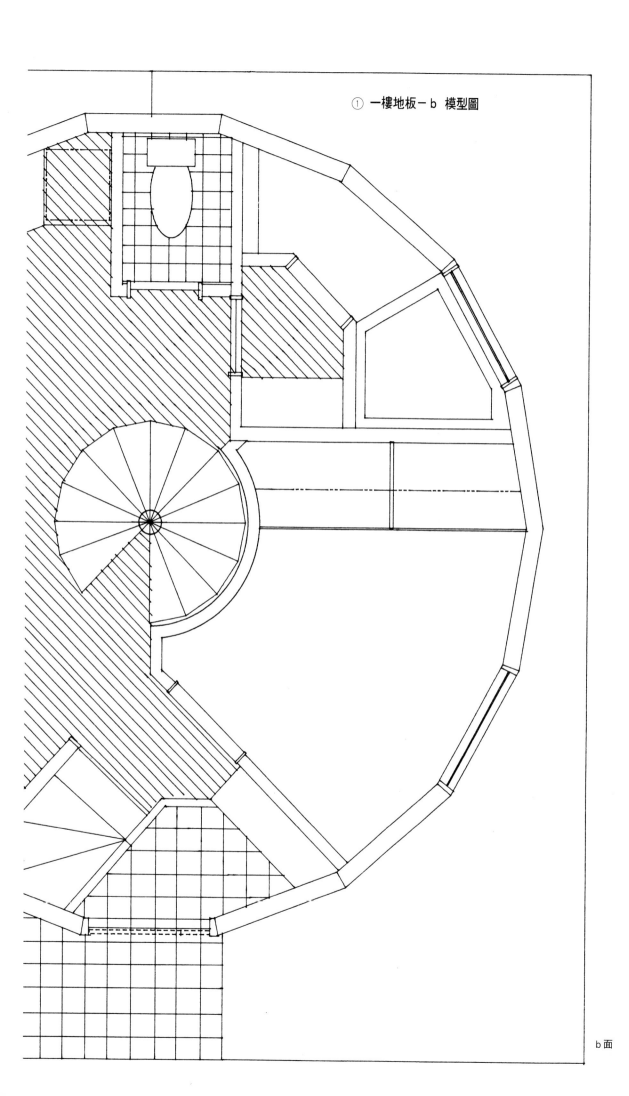

① 一樓地板－b　模型圖

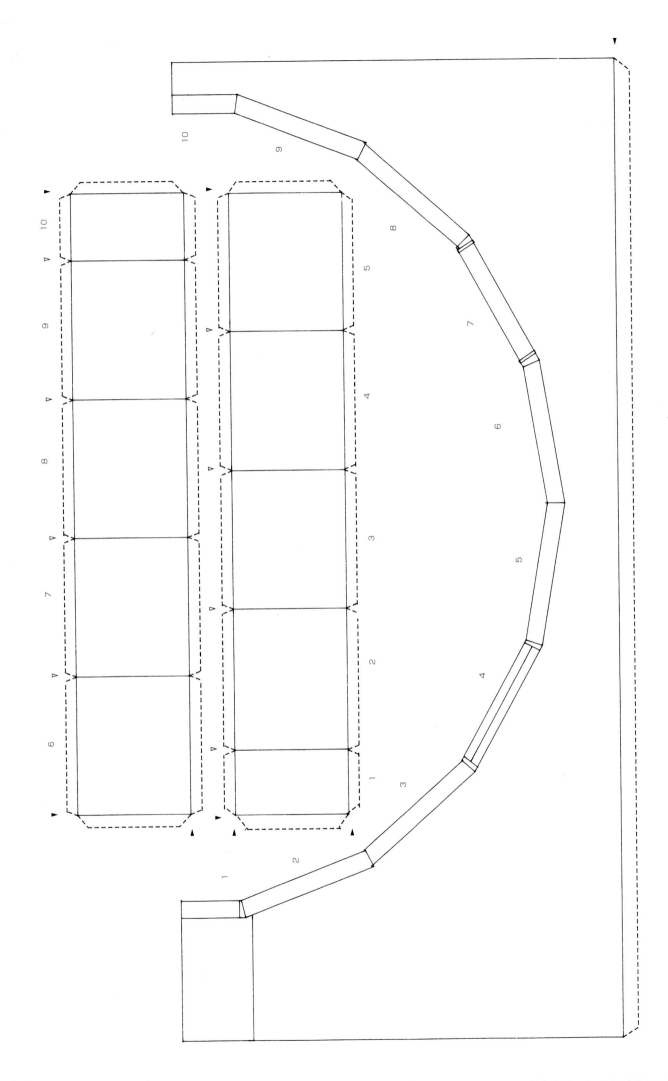

② 基盤面—a（上部）模型圖

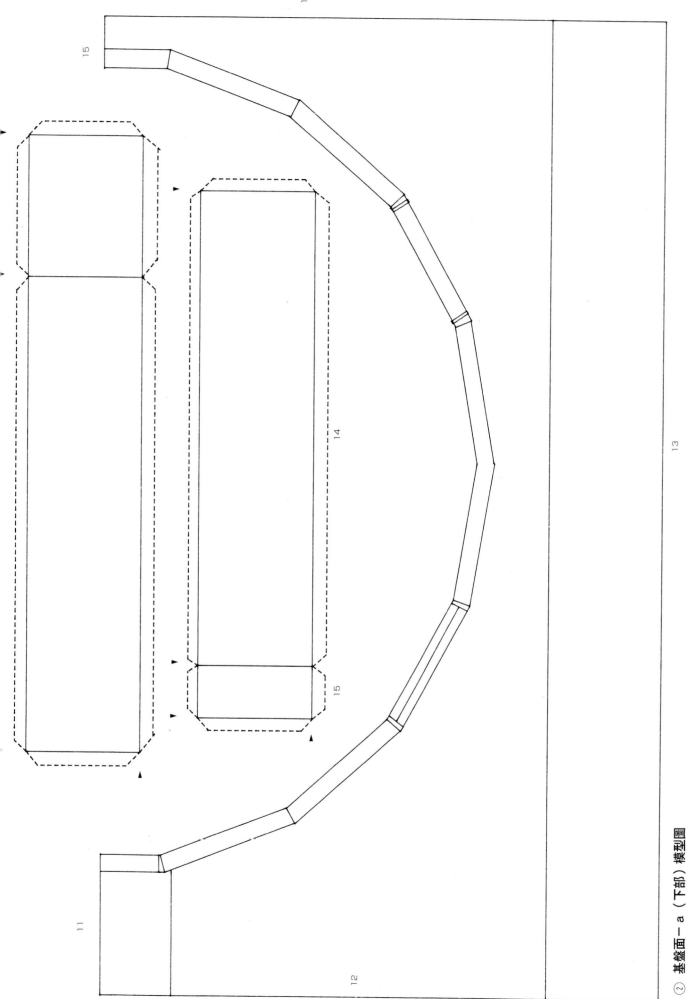

② 基盤面―a（下部）模型図

55

③ 基盤面－b（上部）模型圖

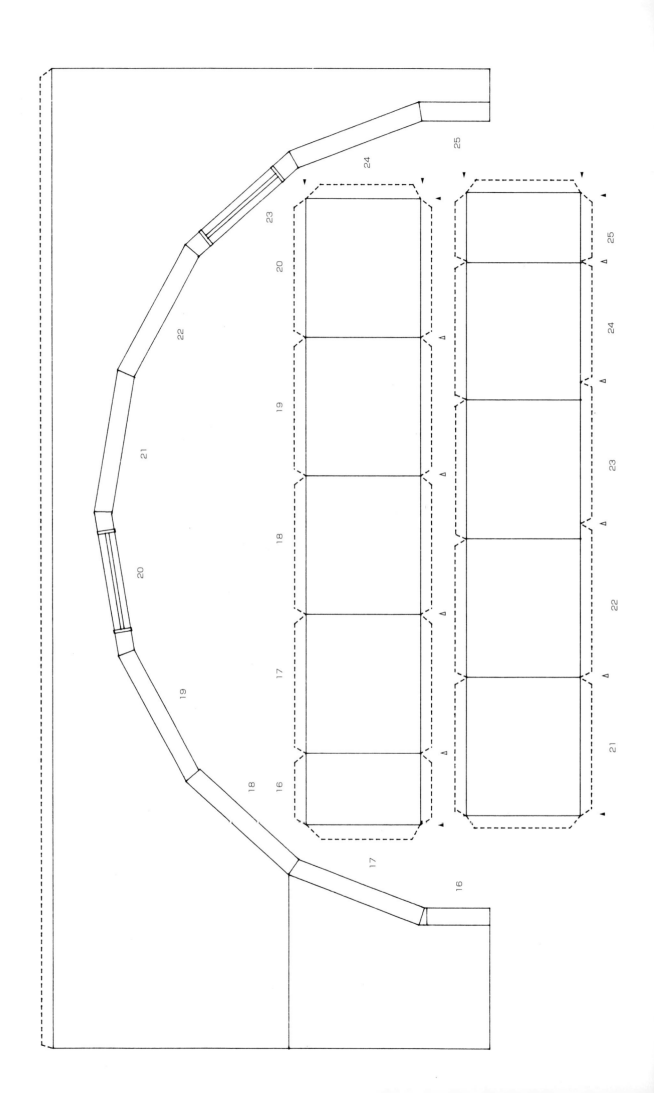

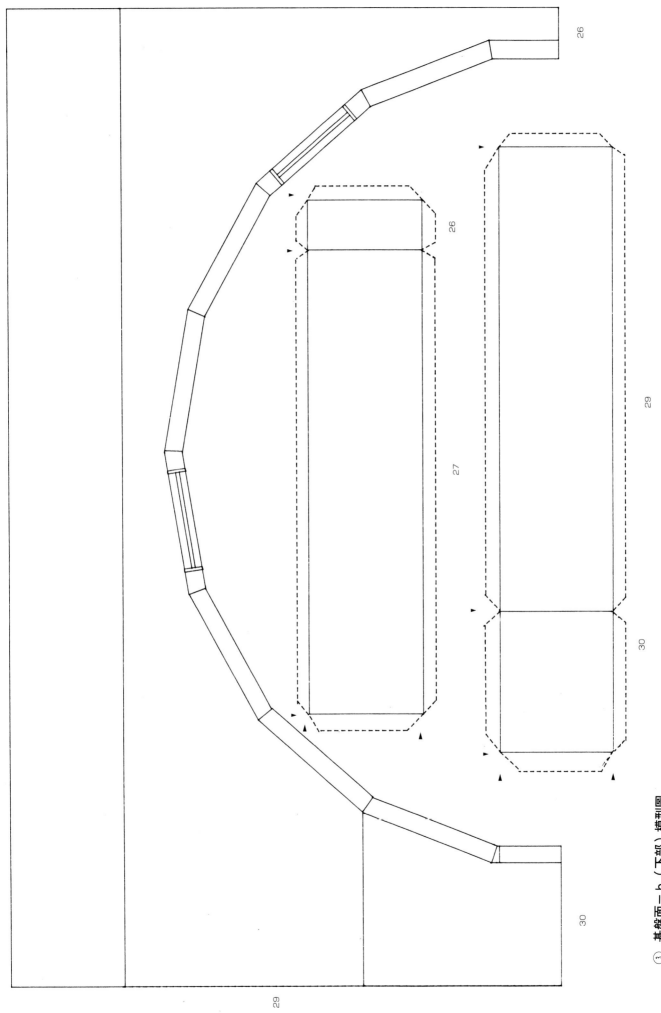

③ 基盤面—b（下部）模型圖

④ 入口屋簷模型圖

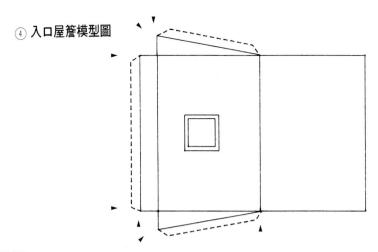

⑤ 入口大門．門框模型圖

b：門框

⑥ 裝飾櫃模型圖

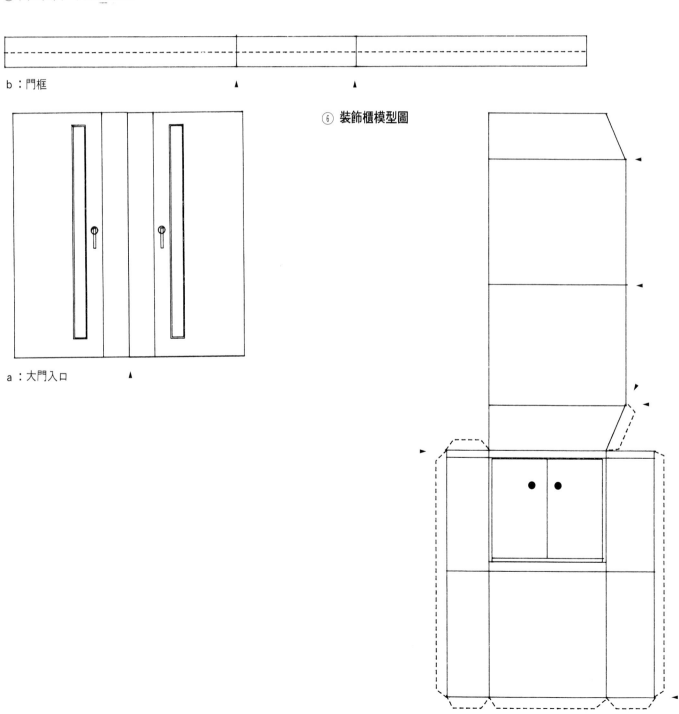

a：大門入口

⑦ 入口地板模型圖

⑧ 入口樓梯模型圖

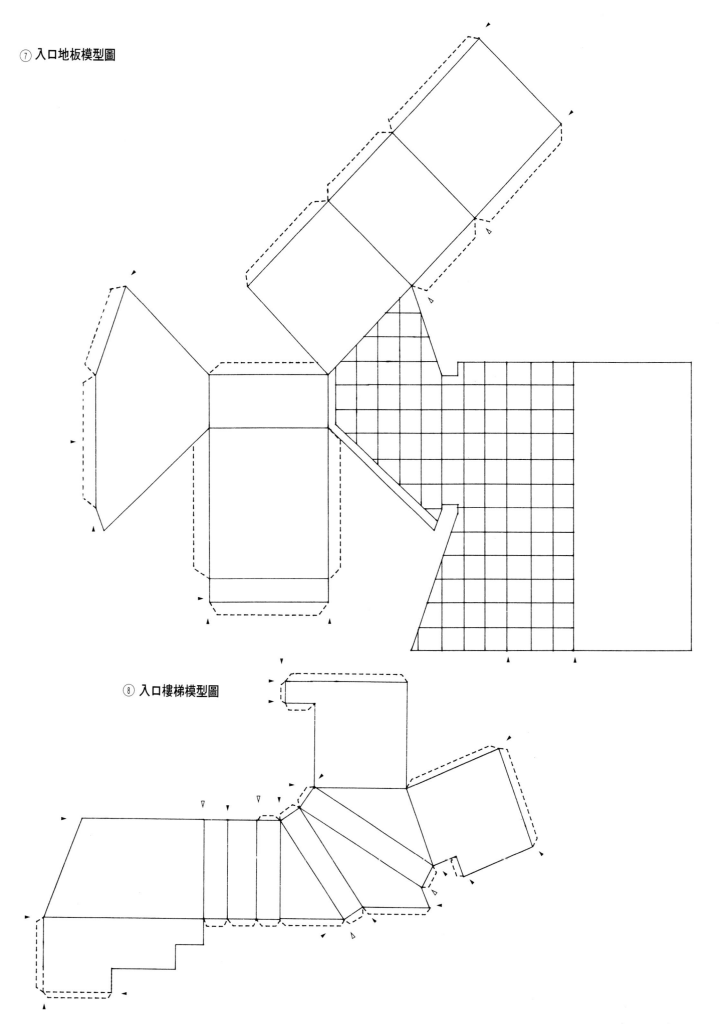

63

⑨ 西式房間隔間壁模型圖

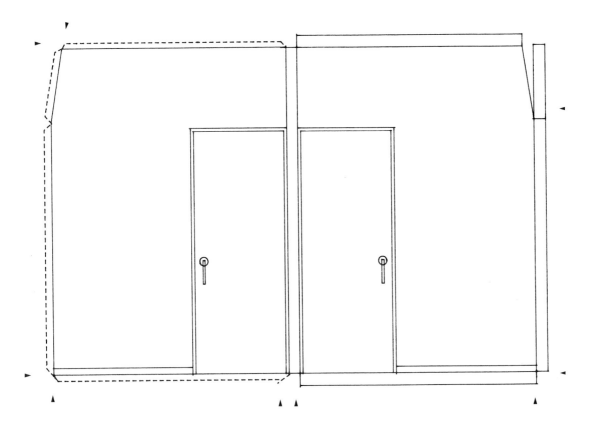

⑩ 樓梯邊隔間壁模型圖

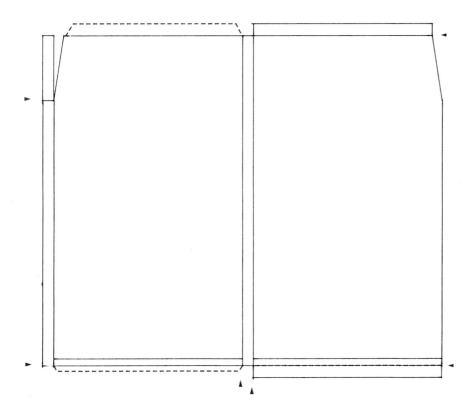

⑪ 螺旋梯模型圖

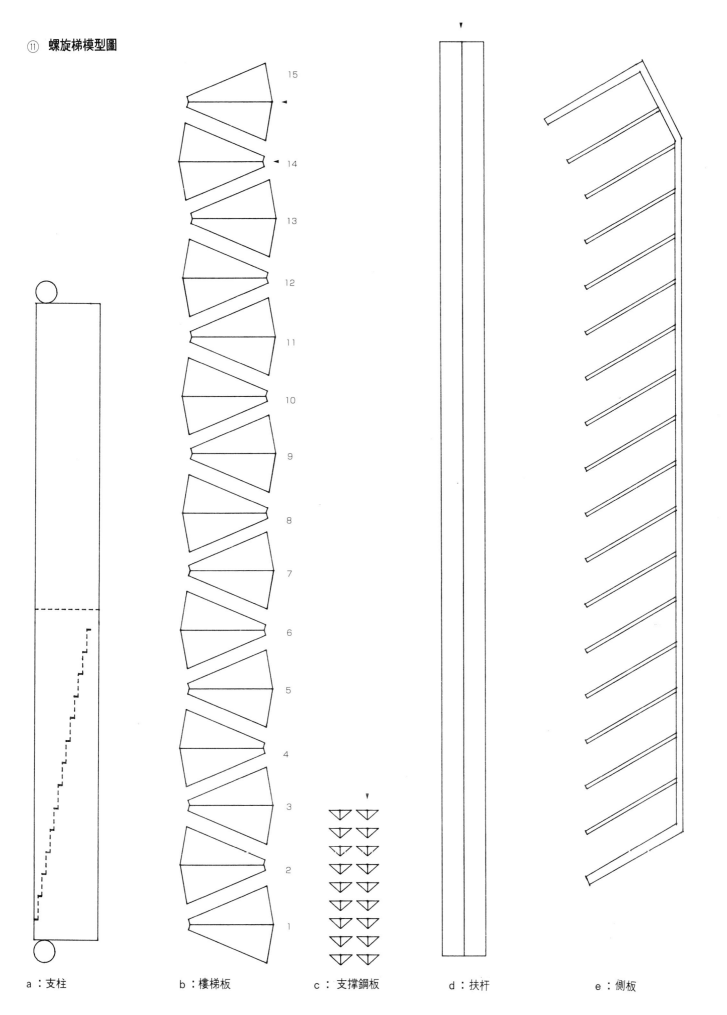

a：支柱　　　　　b：樓梯板　　　　　c：支撐鋼板　　　　　d：扶杆　　　　　e：側板

⑫ 飯廳吧臺模型圖

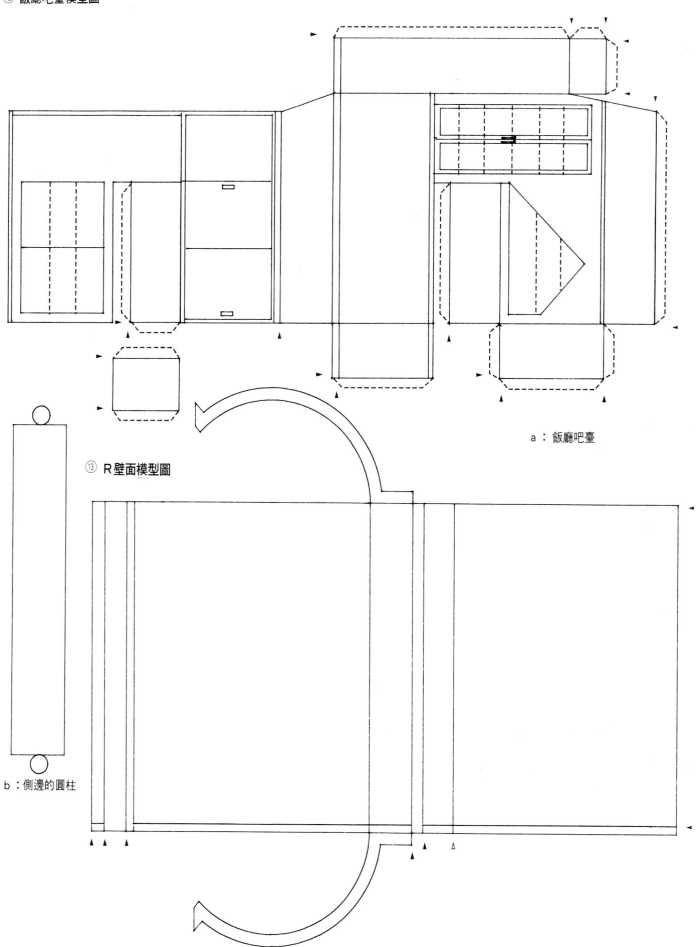

a：飯廳吧臺

⑬ R壁面模型圖

b：側邊的圓柱

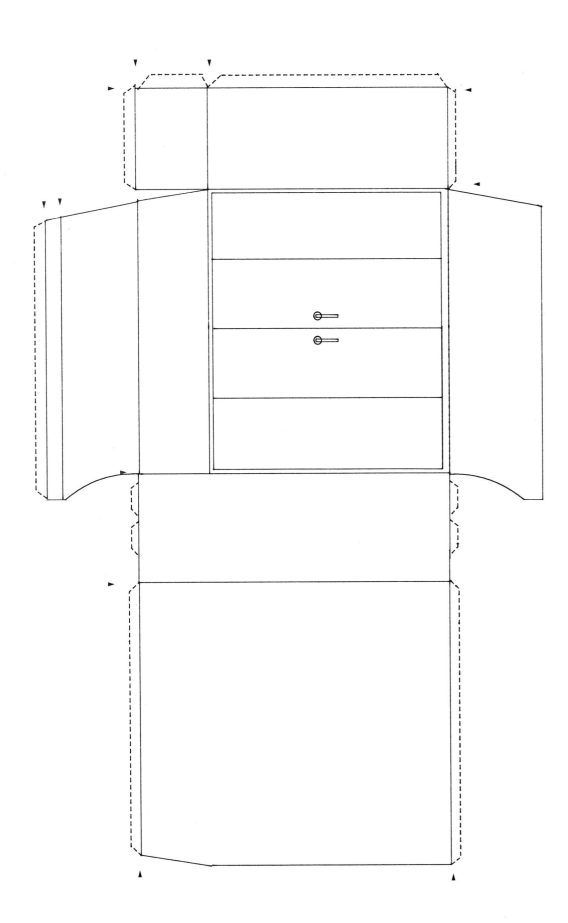

⑭ 西式房間收納櫃模型圖

⑮ 現代化配套炊具的廚房

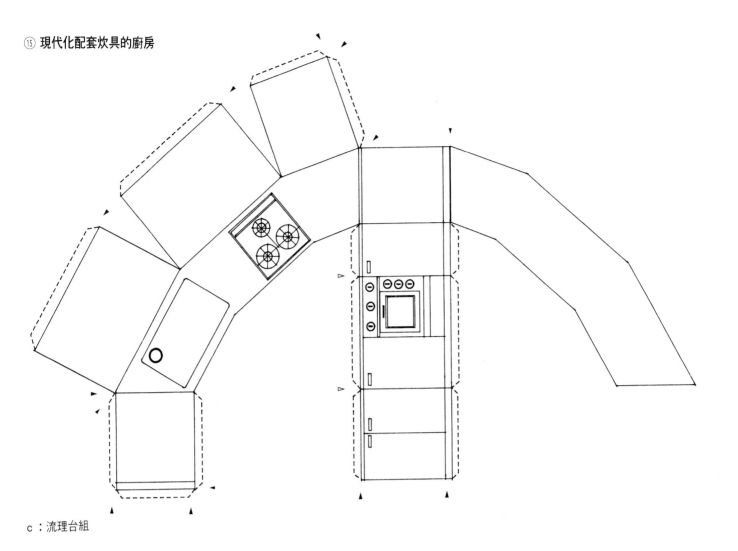

c：流理台組

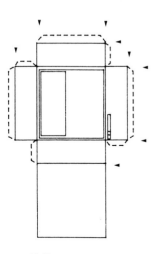

b：爐灶

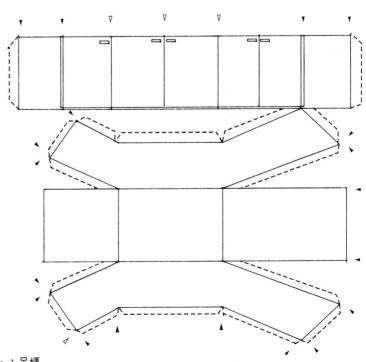

a：吊櫃

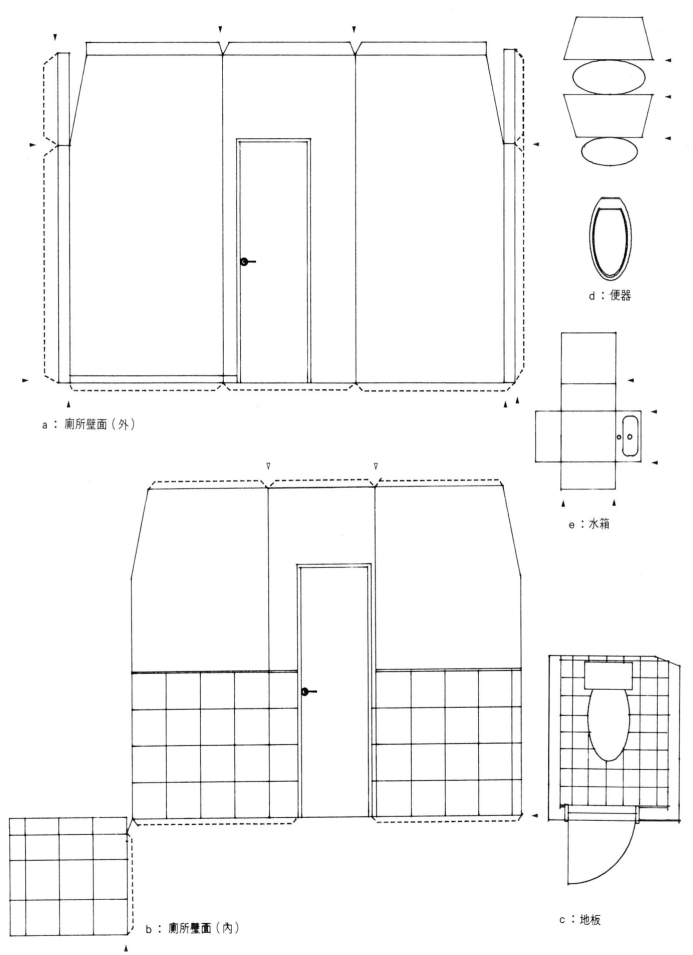

⑯ 一樓廁所模型圖

a：廁所壁面（外）

b：廁所壁面（內）

c：地板

d：便器

e：水箱

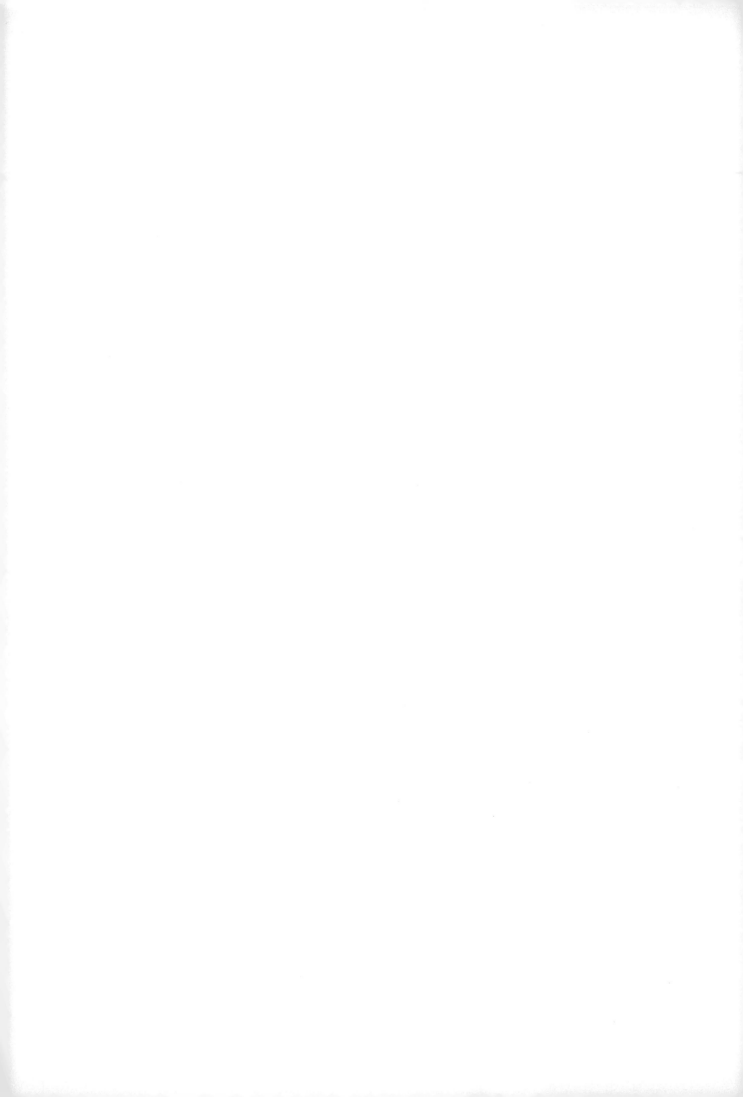

⑰ 洗手間入口模型圖

b：上部壁面厚板

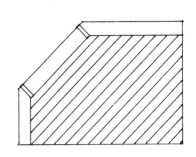

c：下部壁面厚板

⑱ 浴室入口模型圖

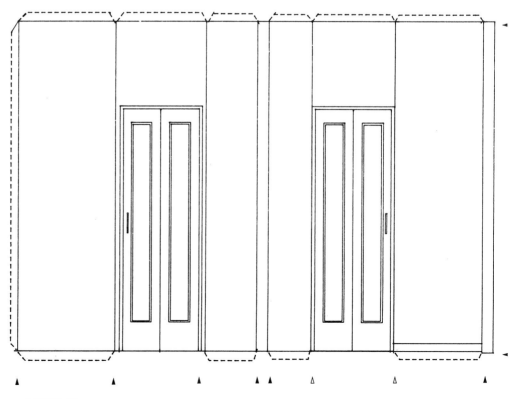

a：浴室入口

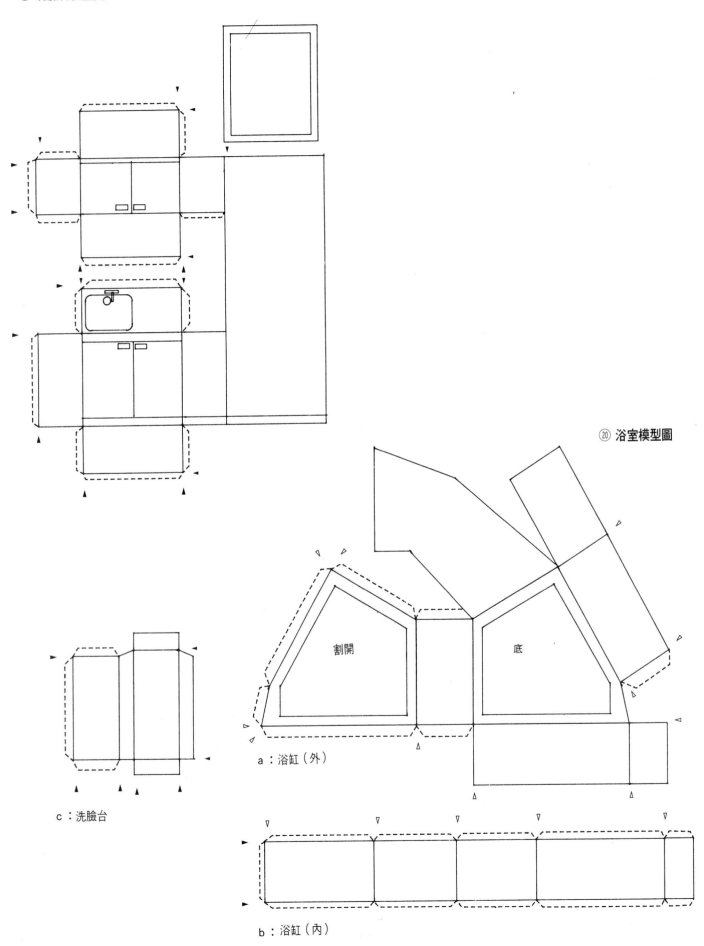

⑲ 洗臉台模型圖

⑳ 浴室模型圖

割開

底

a：浴缸（外）

c：洗臉台

b：浴缸（內）

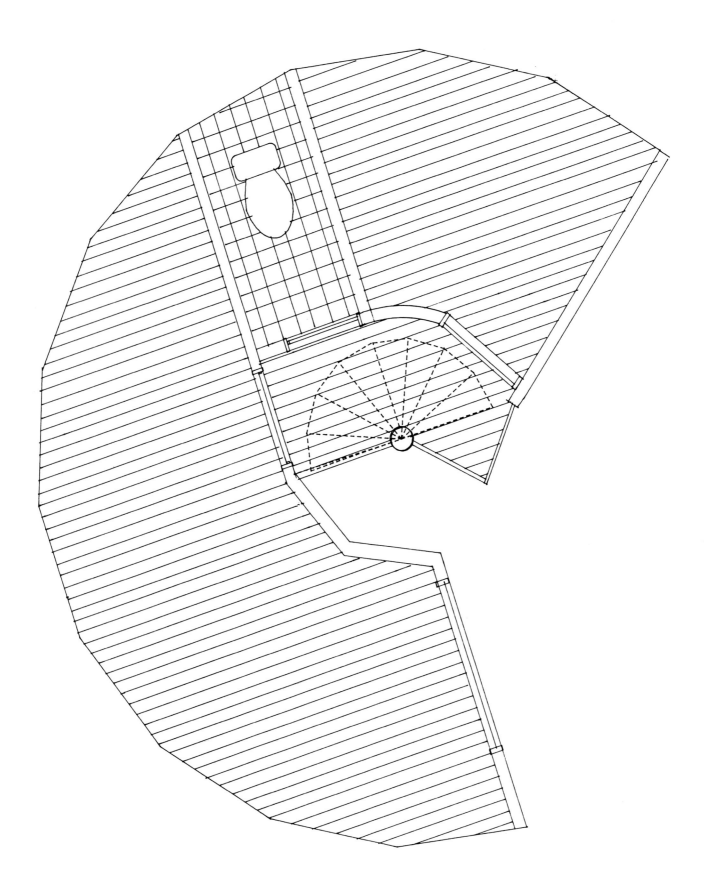

㉑ 二樓地板模型圖

㉒ 西式房間Ａ壁面模型圖

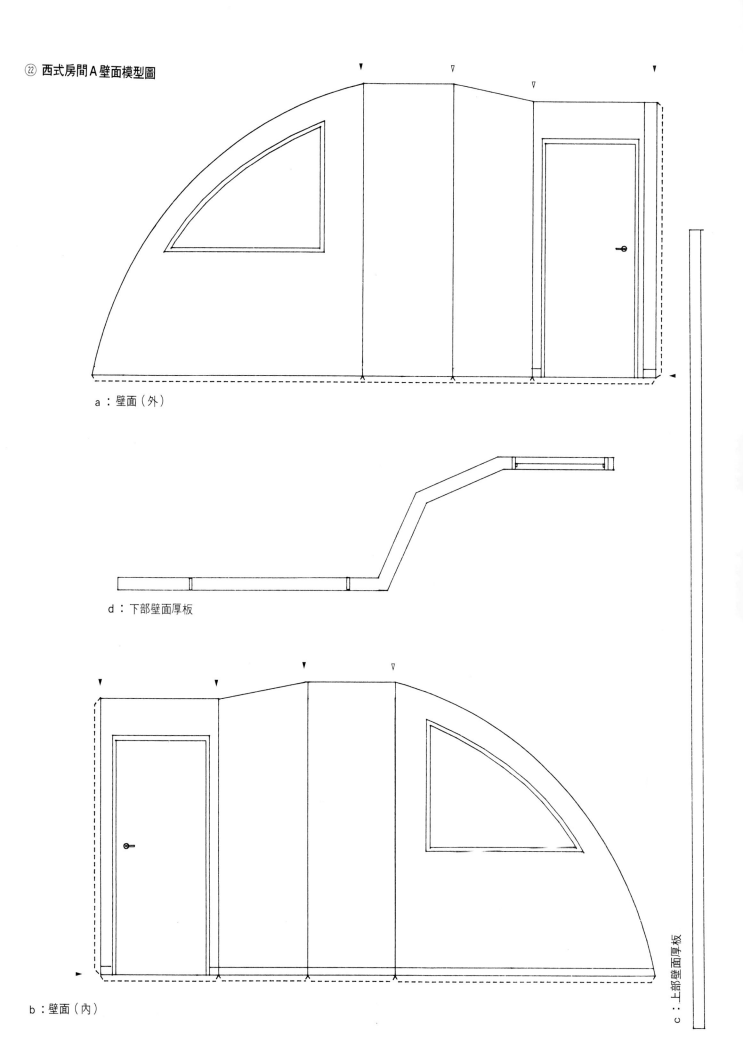

a：壁面（外）

d：下部壁面厚板

b：壁面（內）

c：上部壁面厚板

83

㉓ 二樓廁所模型圖

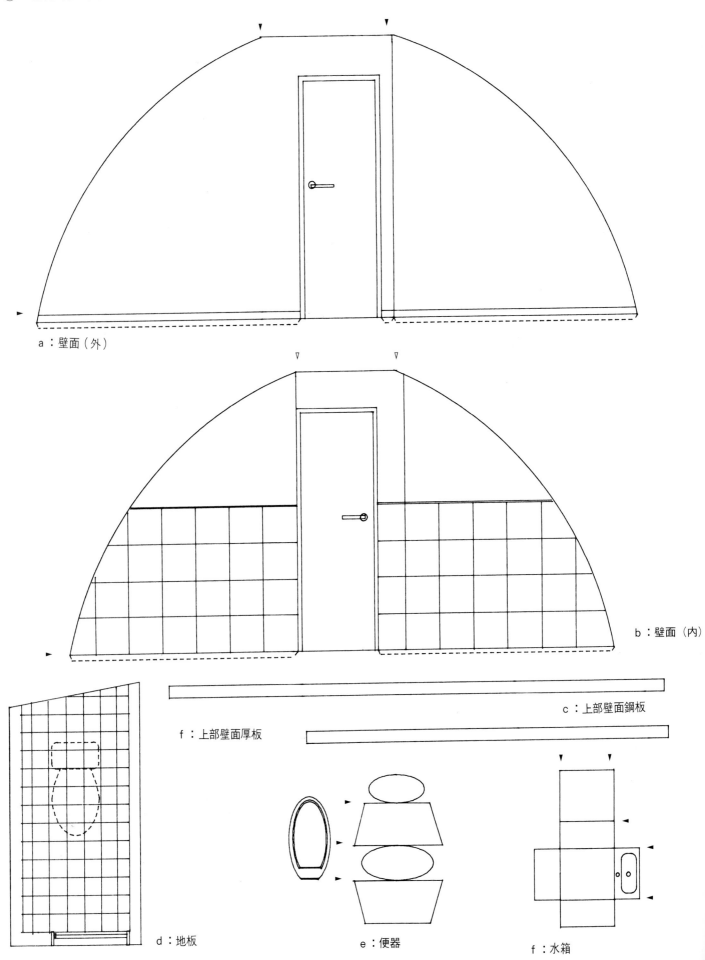

a：壁面（外）

b：壁面（內）

c：上部壁面鋼板

f：上部壁面厚板

d：地板

e：便器

f：水箱

㉔ 西式房間Ｂ壁面－ａ模型圖

㉕ 西式房間Ｂ壁面－ｂ模型圖

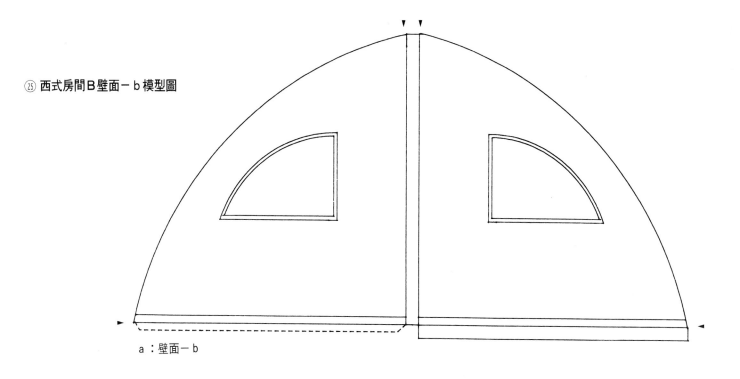

　　　ａ：壁面－ｂ

　　ｂ：壁面厚板

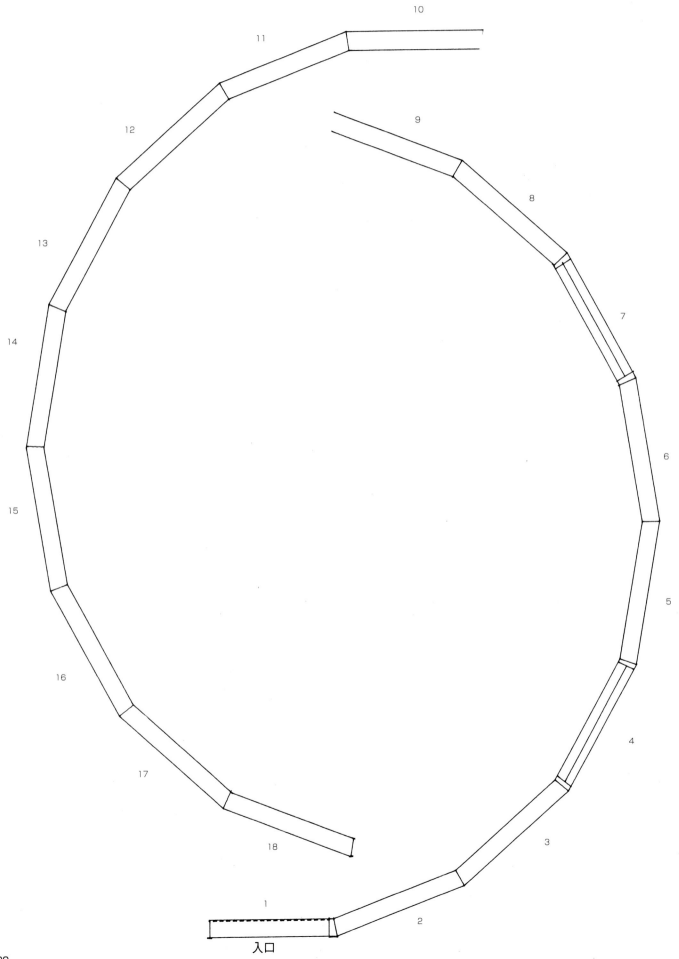

入口

上

下

a

b

a：圓蓋屋頂－a

切除

切除

切除

16

17

18

94

㉖ 圓蓋屋頂模型圖

切除

上

下

c

d

b：圓蓋屋頂-b

4　　5　　6

㉖ 圓蓋型屋頂模型圖

15

14

上

下

f

e

切除

切除

12

11

10

c：圓蓋屋頂 c

95

㉗ 基本五角形模型圖

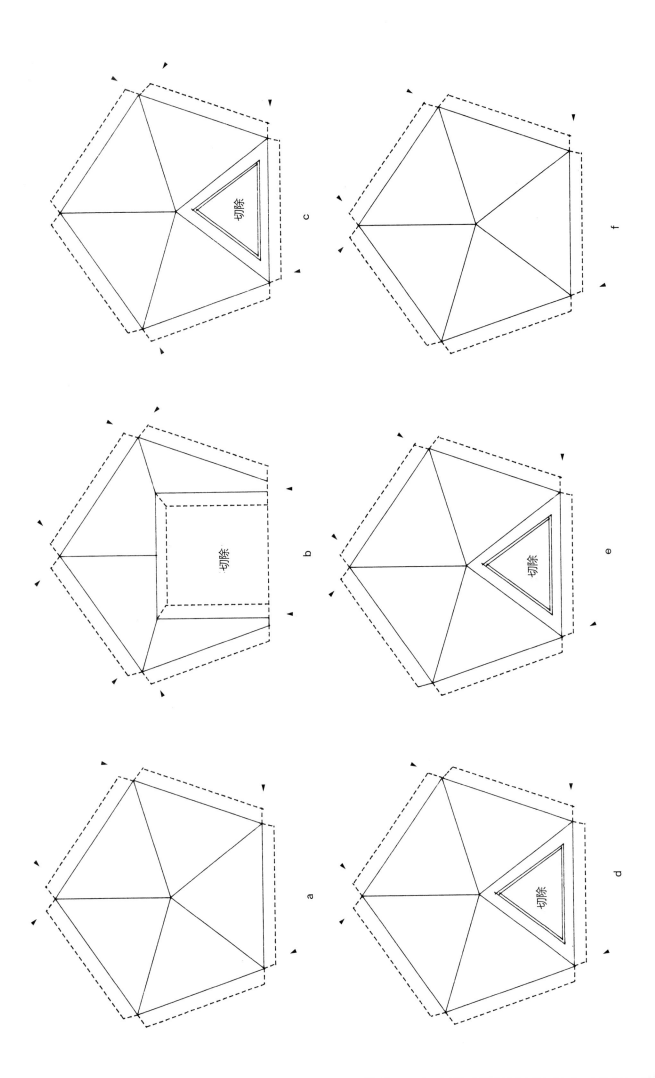

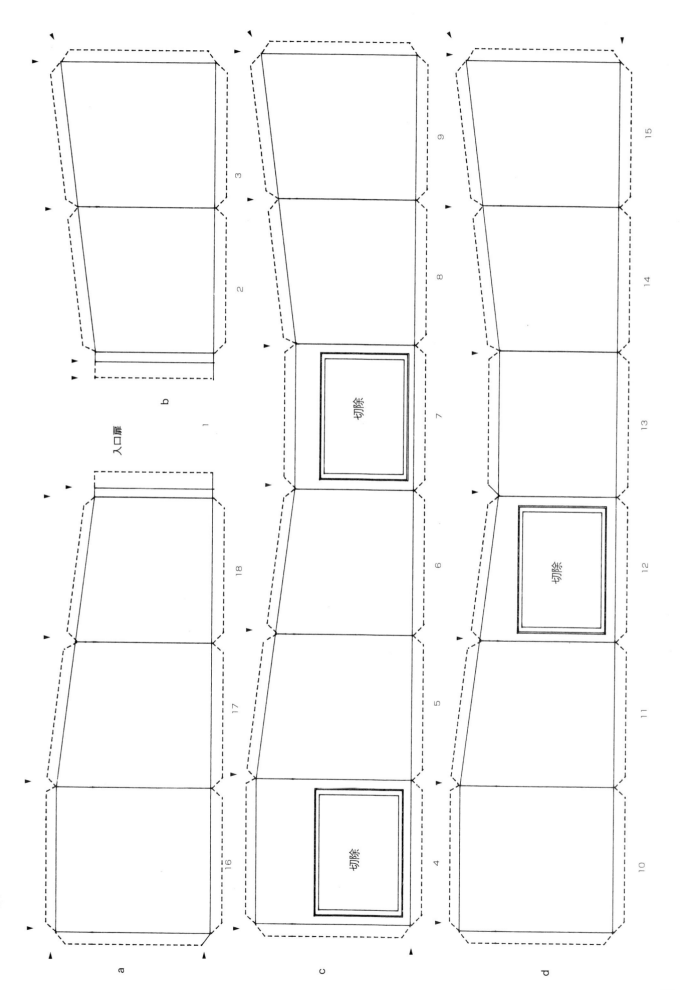

入口扉

切除

切除

切除

a

b

c

d

木造房屋

組裝用模型圖

① 一樓地板、基礎(土台)A模型圖

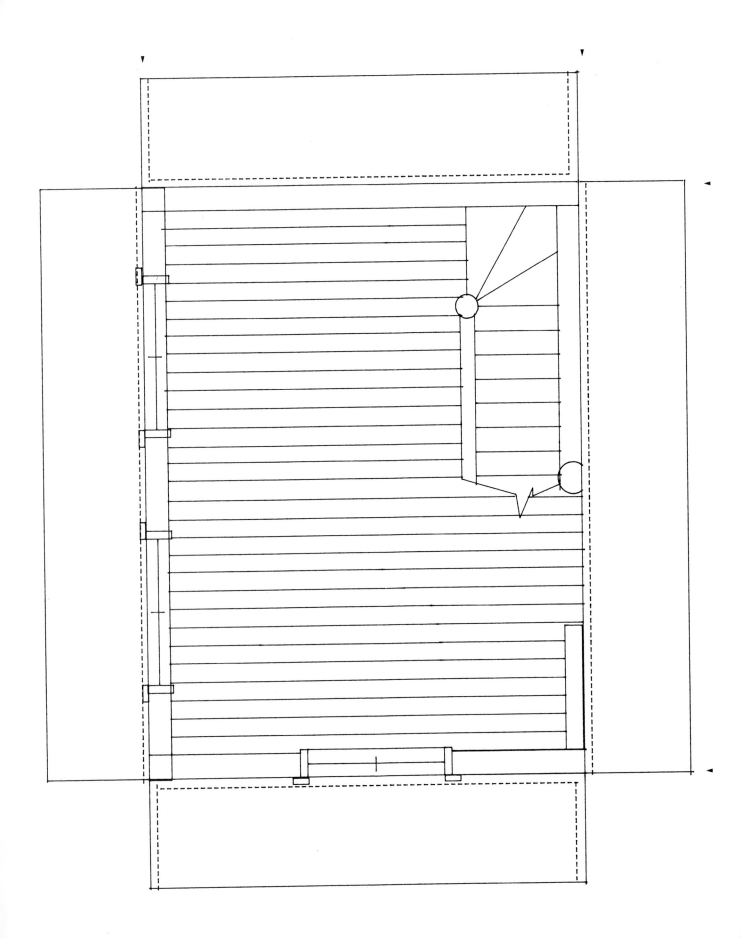

② 一樓地板、基礎（土台）B模型圖

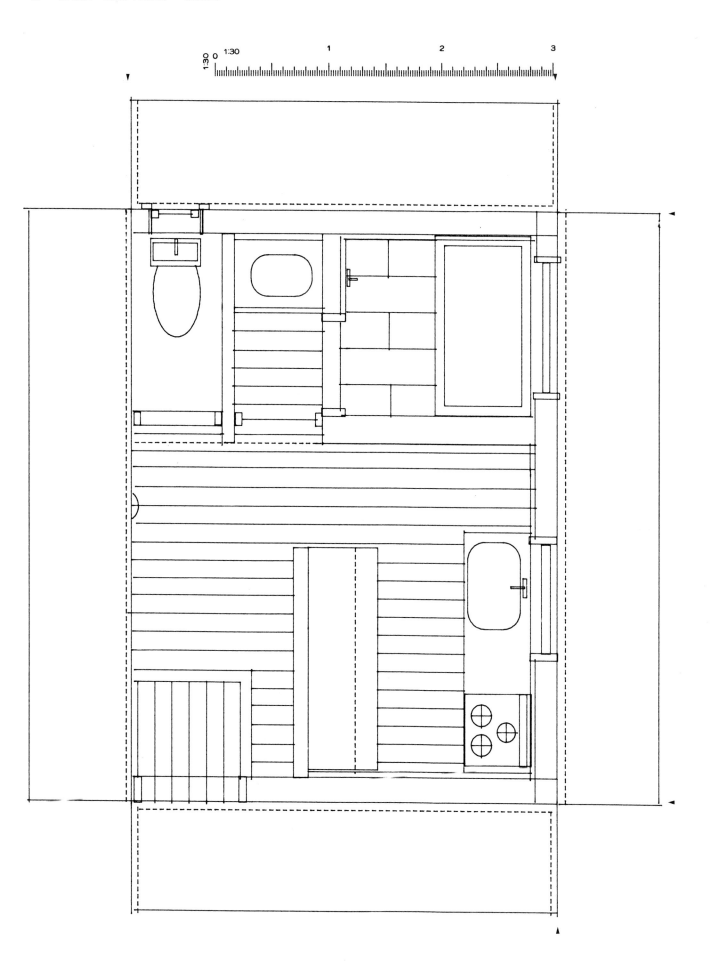

③ 東側壁面模型圖

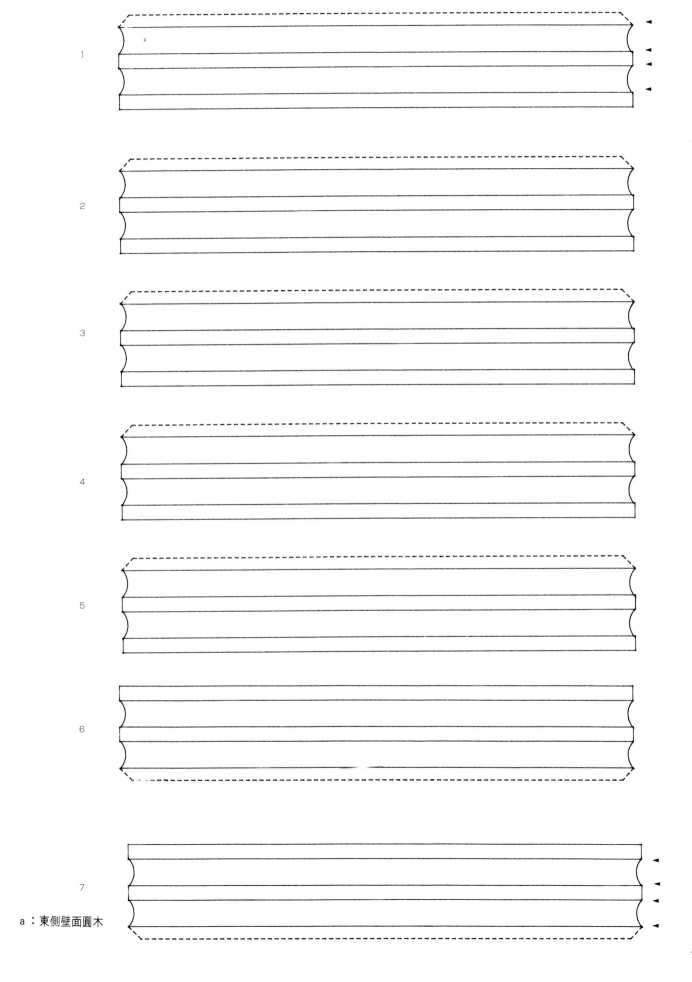

1

2

3

4

5

6

7

a：東側壁面圓木

③ 東側壁面模型圖

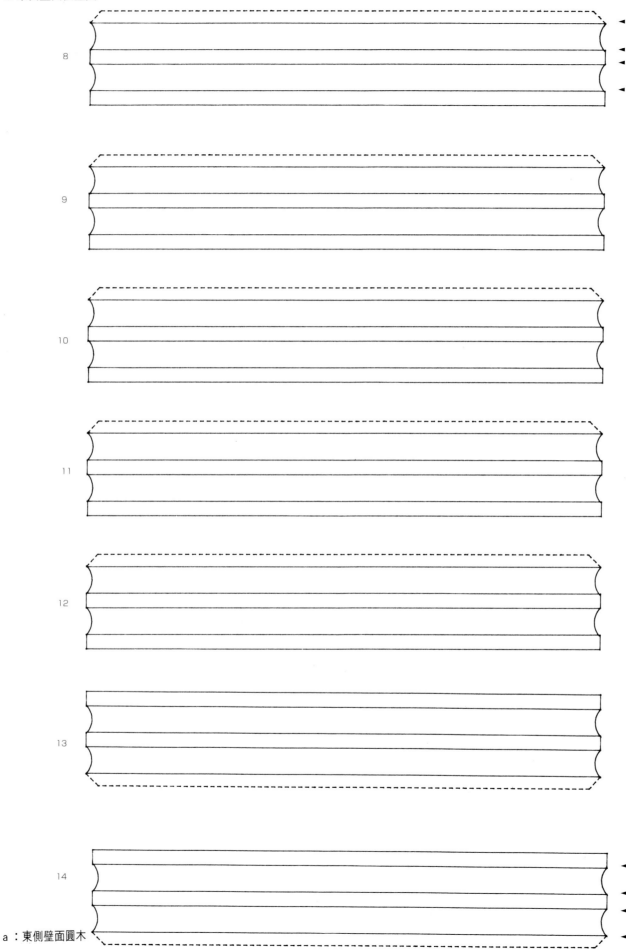

a：東側壁面圓木

③東側壁面模型圖

16

24

29

27

20

19

23

18

26

17

22

25

15

30

21

29

a：東側壁面圓木

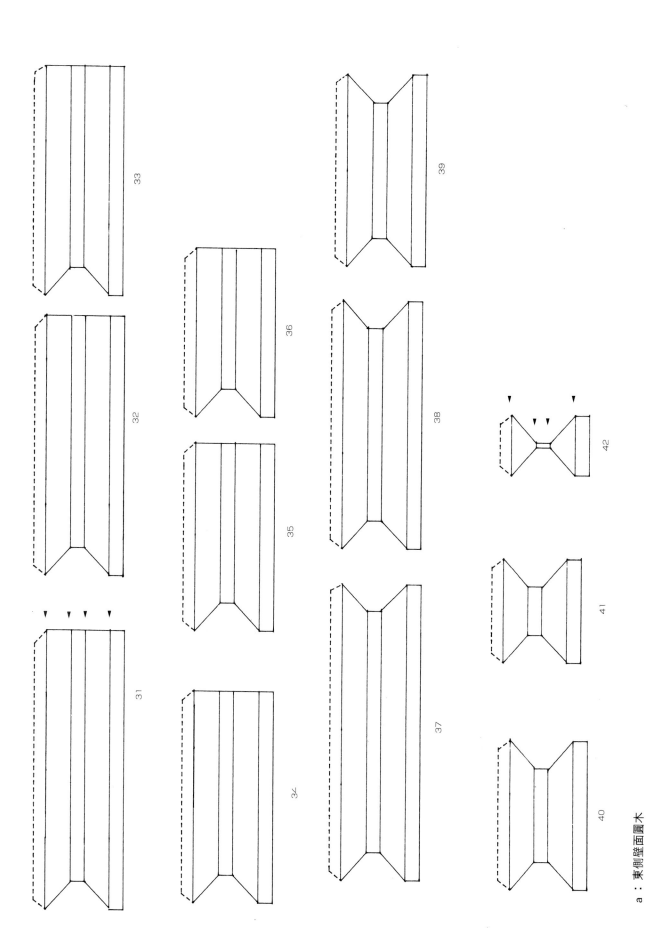

a：東側壁面画木

111

③ 東側壁面模型圖

a：東側壁面圓木

b：東側壁面拉門隔扇

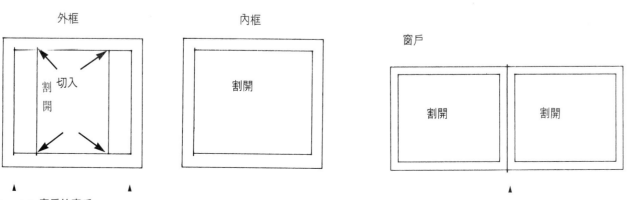

b－1：廚房的窗戶

外框

割開

窗戶

割開　割開

割開　割開

b-2：浴室窗戶

內框　　　　外框

窗戶

切入割開

割開　割開

割開　割開

b-3：割開

c：圓木的特性（或譯為橫斷面）各別切離後使用

割開

115

④ 南側壁面模型圖

1

2

3

4

5

a：南側壁面實木

④ 南側壁面模型圖

6

7

8

a：南側壁面圓木

11

12

9

10

13

14

圓木橫斷面各個切離使用

a：南側壁面圖木

④ 南側壁面模型圖

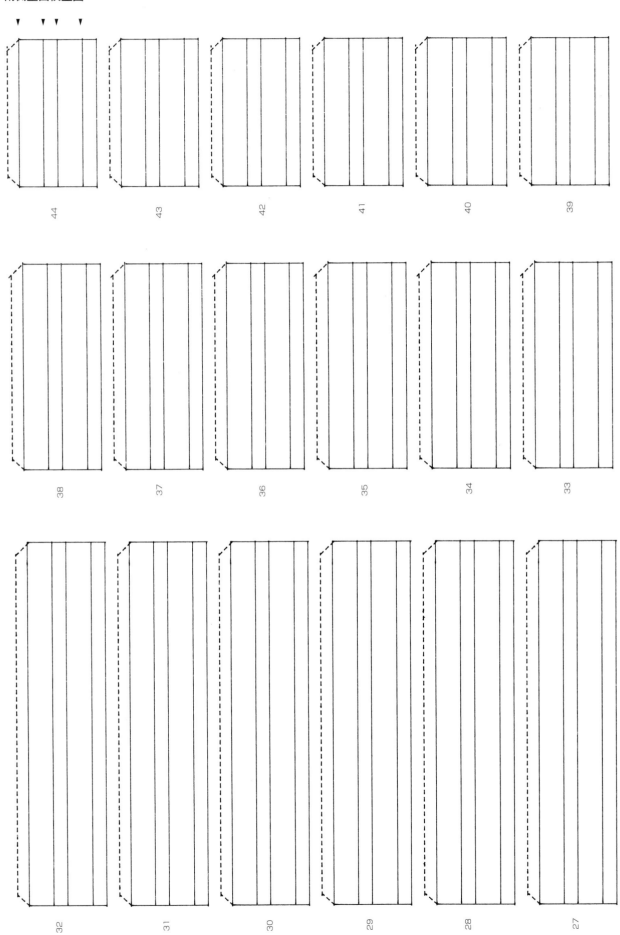

a：南側壁面圓木

124

b：南側壁面拉門隔扇

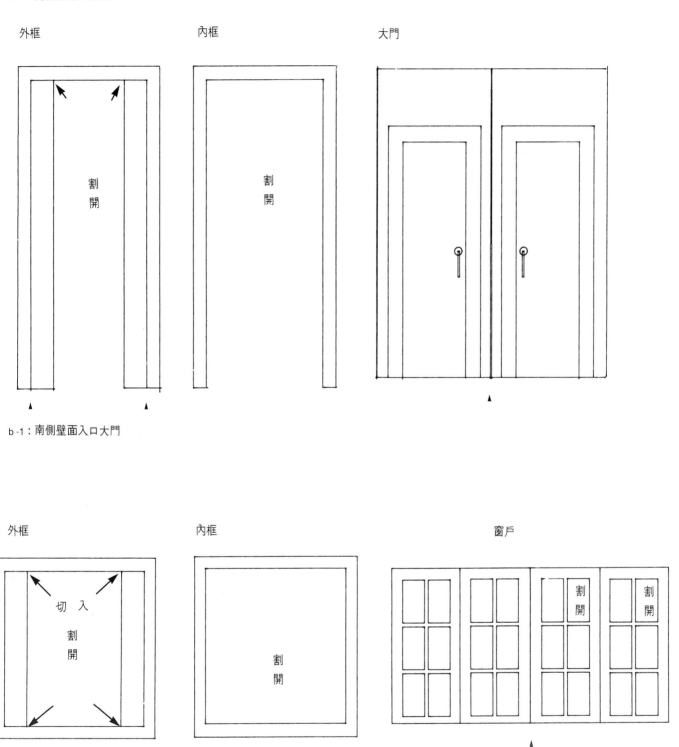

外框　　　　　　　　　　內框　　　　　　　　　　大門

割開　　　　　　　　　　割開

b-1：南側壁面入口大門

外框　　　　　　　　　　內框　　　　　　　　　　窗戶

切　入　　　　　　　　　　　　　　　　　　　　　割開　　割開

割開　　　　　　　　　　割開

b-2：南側壁面窗戶

⑤ 西側壁面模型圖

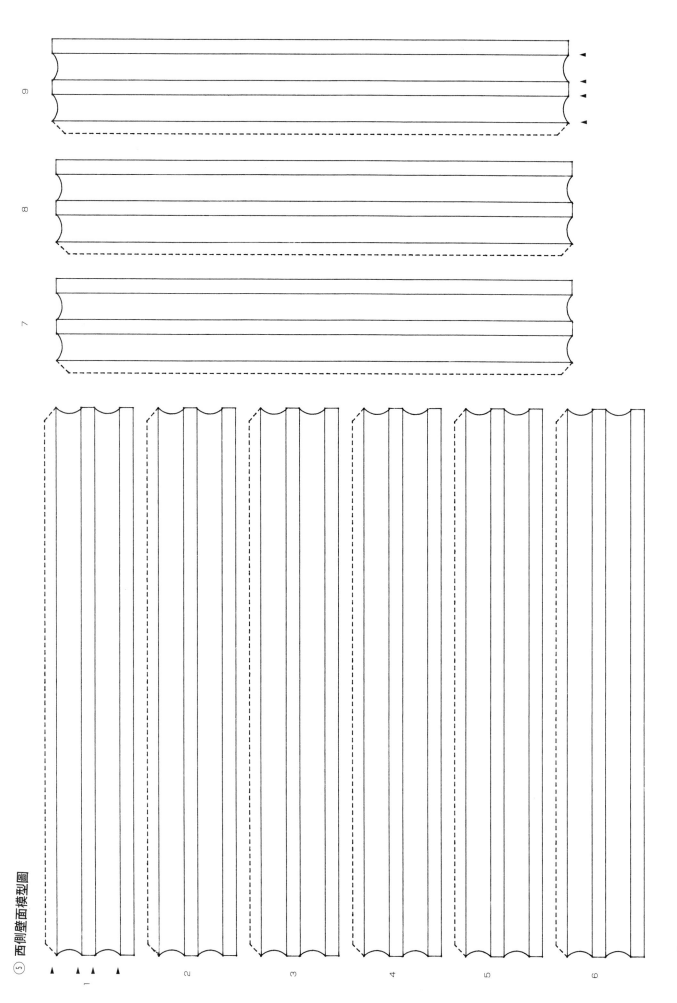

a：西側壁面圓木

⑤ 西側壁面模型圖

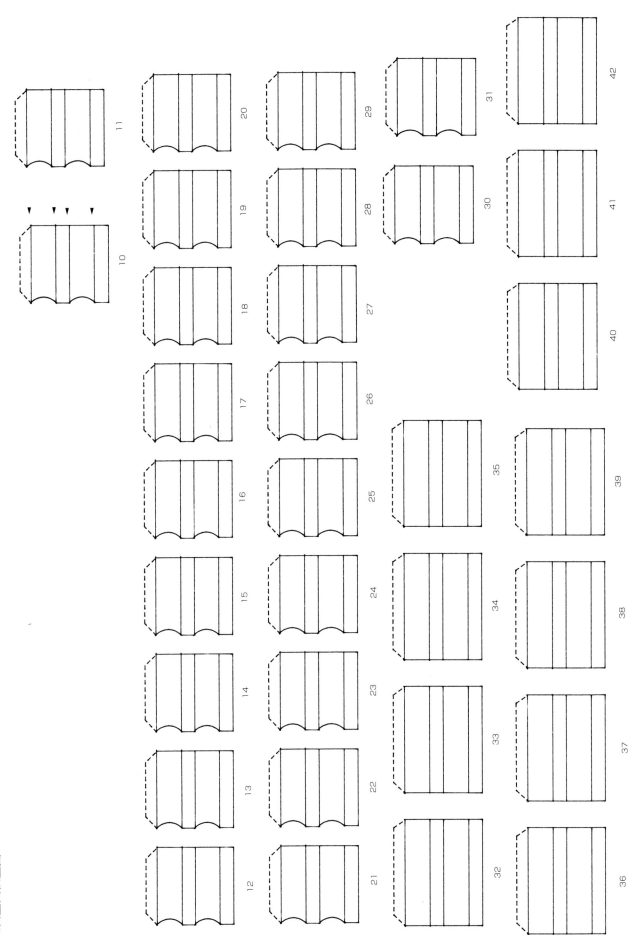

a ： 西側壁面圓木

⑤ **西側壁面模型圖**

a：西側壁面圓木

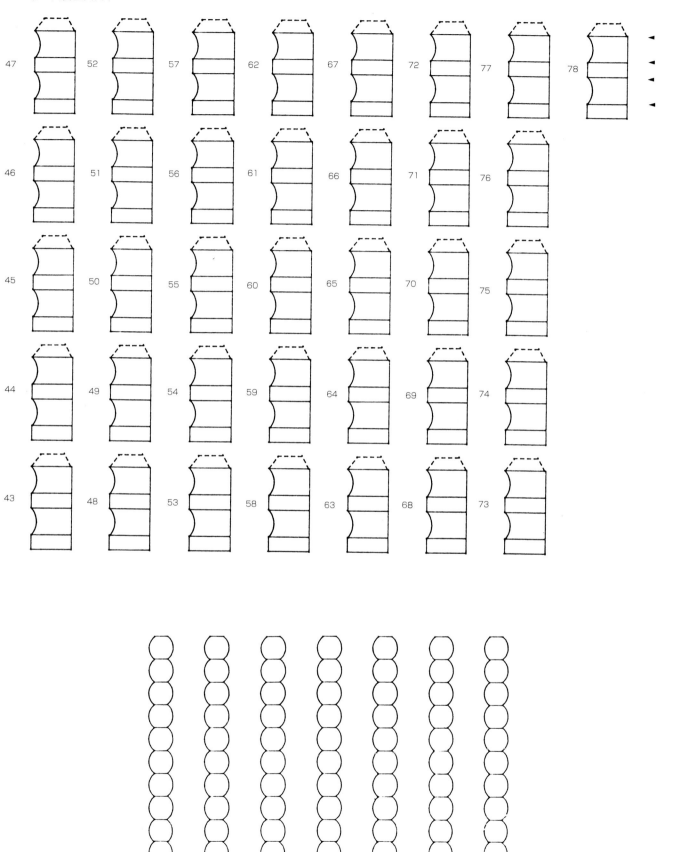

圓木（分別切開使用）

⑤ 西側壁面模型圖

c：西壁面梁型

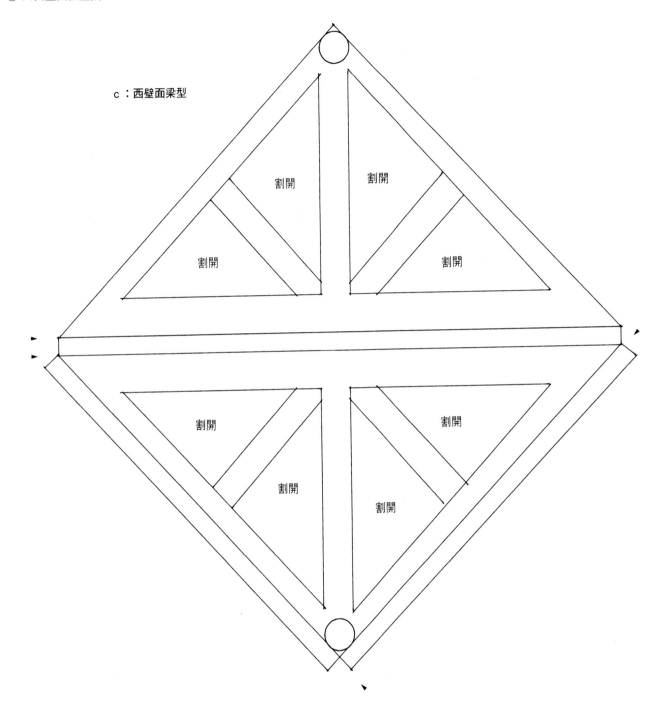

割開
割開
割開
割開
割開
割開
割開
割開

b：西側壁面拉門隔扇

外框　　　　　　　　　　內框　　　　　　　　大門

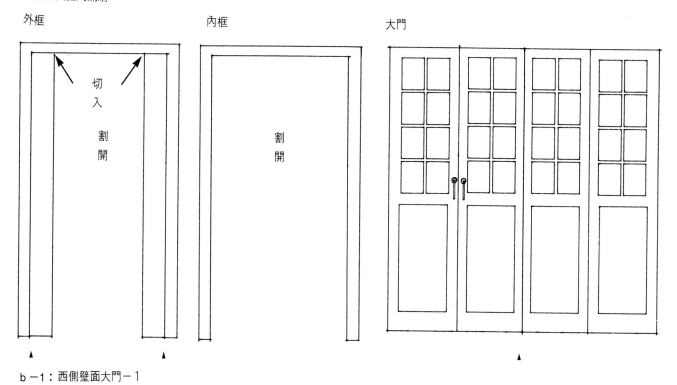

切入

割開　　　　　　　　割開

b－1：西側壁面大門－1

外框　　　　　　　　　　內框　　　　　　　　大門

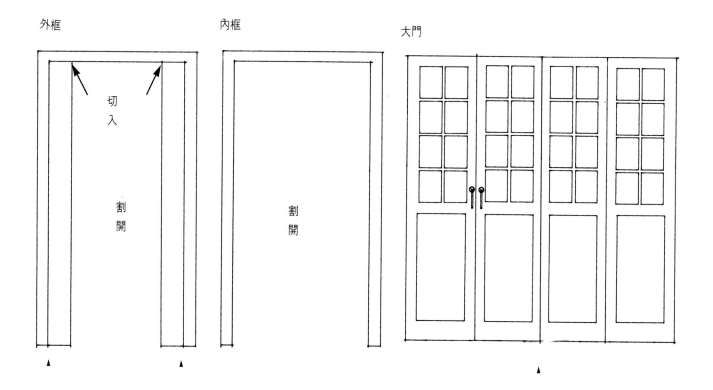

切入

割開　　　　　　　　割開

b－2：西側壁面大門－2

⑥ 北側壁面模型圖

a：北側壁面圓木

木材橫斷面（割開使用）

16

⑥ 北側壁面模型圖

6

7

8

9

10

a：北側壁面圖木

17

木材橫斷面（割開使用）

a：北側壁面圓木

⑥ 北側壁面模型圖

外框

切入・割開

內框

割開

窗戶

| 割開 | 割開 |

b：北側壁面拉門隔扇（窗

a：北側壁面圖木

⑦ 內部隔間壁面 A 模型圖

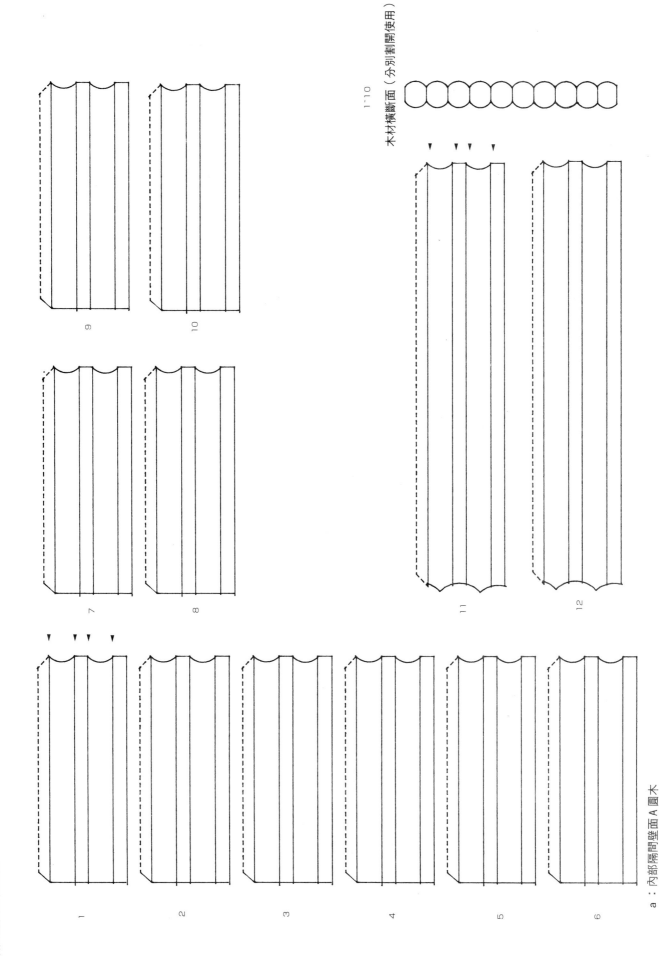

1

2

3

4

5

6

7

8

9

10

11

12

1:10

木材橫斷面（分別割開使用）

a：內部隔間壁面 A 圓木

⑦ 內部隔間壁面Ａ模型圖

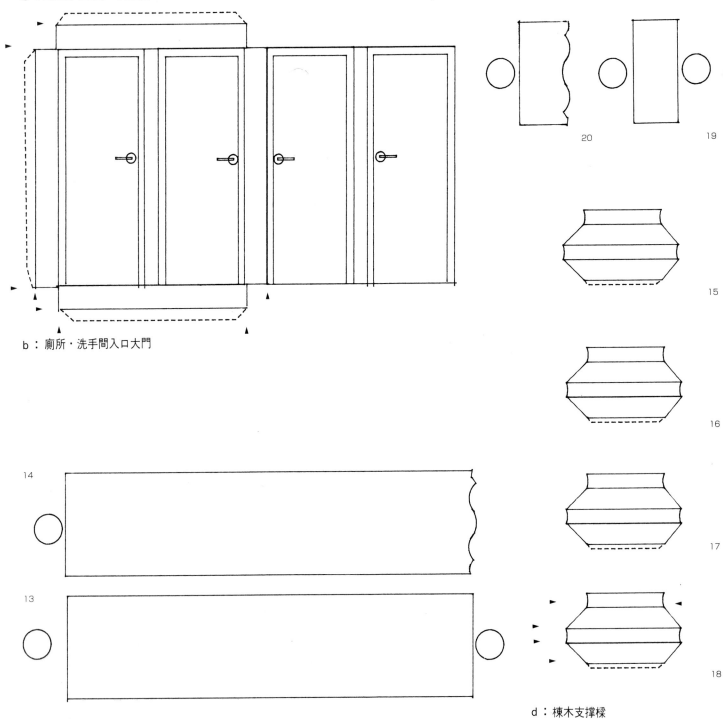

b：廁所・洗手間入口大門

14

13

c：棟木

d：棟木支撐樑

20

19

15

16

17

18

148

⑦ 內部隔間壁面 A 模型圖

e：圓柱

35 上

35 下

⑧ 內部隔間壁面 B 模型圖

20

19

21

26

31

32

25

30

24

29

23

28

22

27

木材橫斷面（割開使用）

a：內部隔間壁面 B 圓木

b：壁面 B 樑

33

⑧ 內部隔間壁面 B 模型圖

a：內部隔間壁面 B 圓木

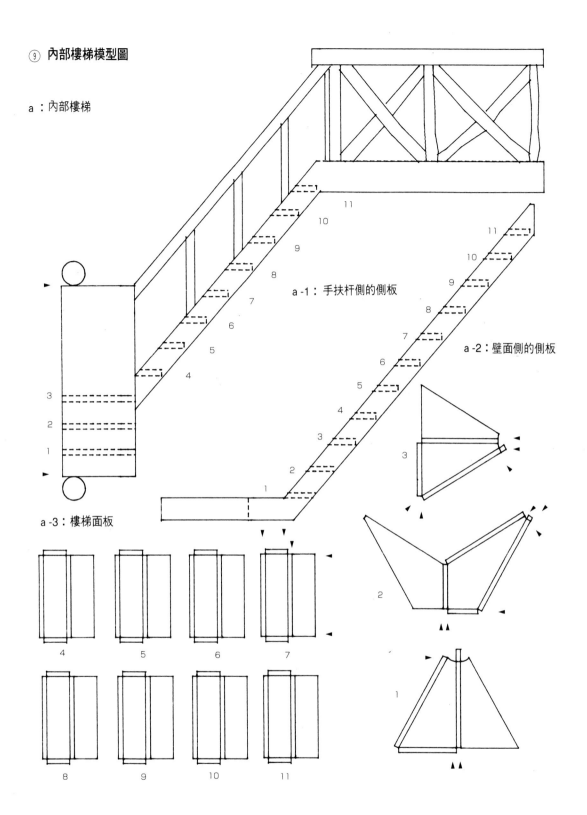

⑨ 內部樓梯模型圖

a：內部樓梯

a-1：手扶杆側的側板

a-2：壁面側的側板

a-3：樓梯面板

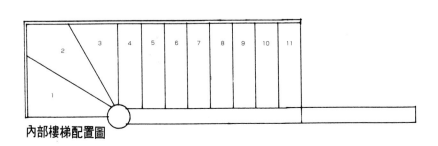

內部樓梯配置圖

⑩ 露臺（入口側）模型圖

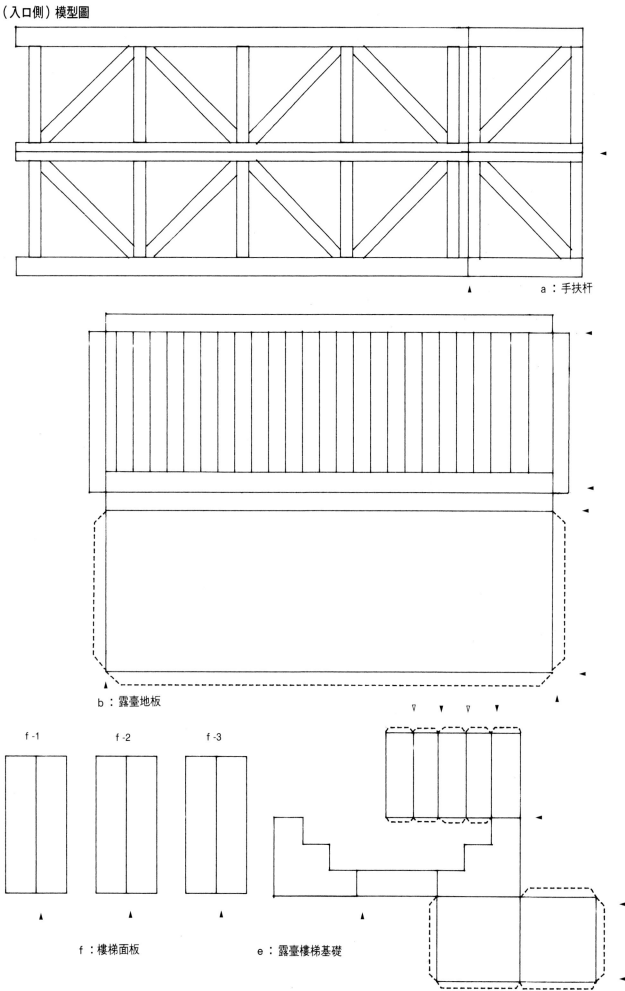

a：手扶杆

b：露臺地板

f-1 f-2 f-3

f：樓梯面板 e：露臺樓梯基礎

156

⑩ 露臺 A（入口側）模型圖

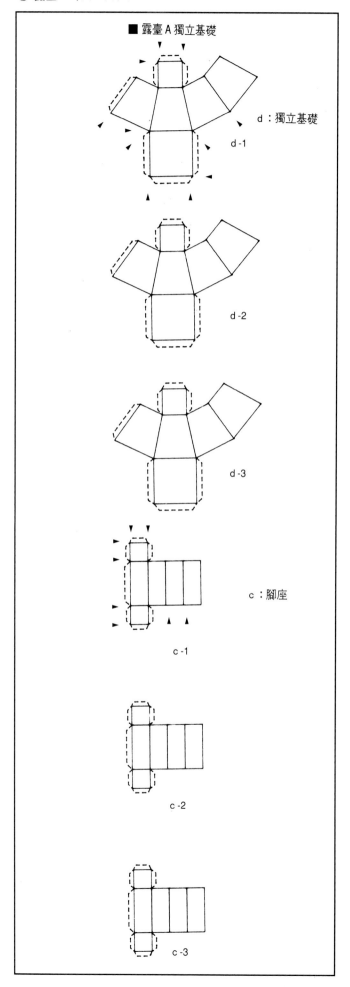

■ 露臺 A 獨立基礎

d：獨立基礎

d-1

d-2

d-3

c：腳座

c-1

c-2

c-3

⑪ 露臺 B

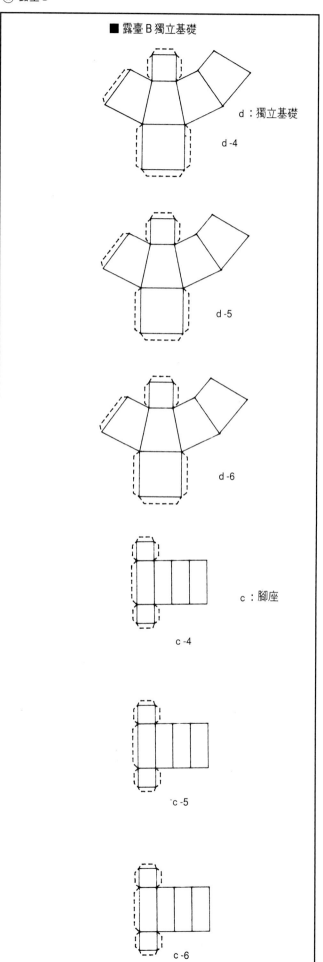

■ 露臺 B 獨立基礎

d：獨立基礎

d-4

d-5

d-6

c：腳座

c-4

c-5

c-6

⑪ 露臺 B 模型圖

b：露臺地板

a：手扶杆

159

⑫ 二樓地板模型圖

⑬ 屋頂模型圖

f

g

h

i

j：隱藏細微處的枝狀物

k

e：棟板

a：屋頂（表面）

棟側

⑬ 屋頂模型圖

棟側

b：屋頂（表面）.

⑬ 屋頂模型圖

棟側

c：屋頂（背面）

屋頂（背面）

棟側

d：屋根（裏）

171

（附錄）桌子／椅子／室內裝飾物・紙型（比例尺1／30）

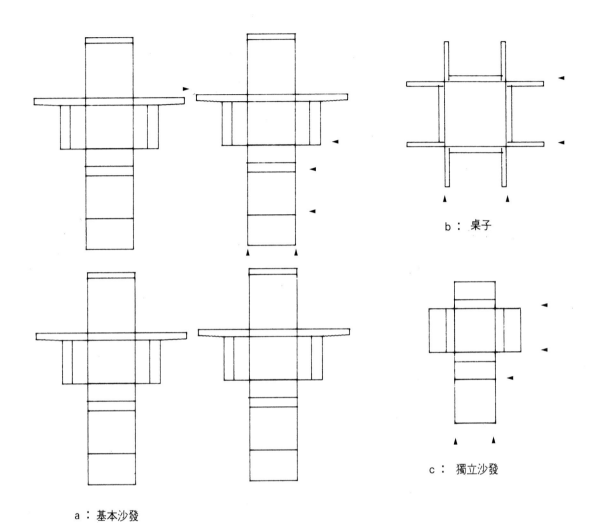

b：桌子

c：獨立沙發

a：基本沙發

請影印於圖畫紙後，再進行切割組裝。

d：轉角沙發

<附錄>桌子／椅子／室內裝潢附件・紙型(比例尺1／30)

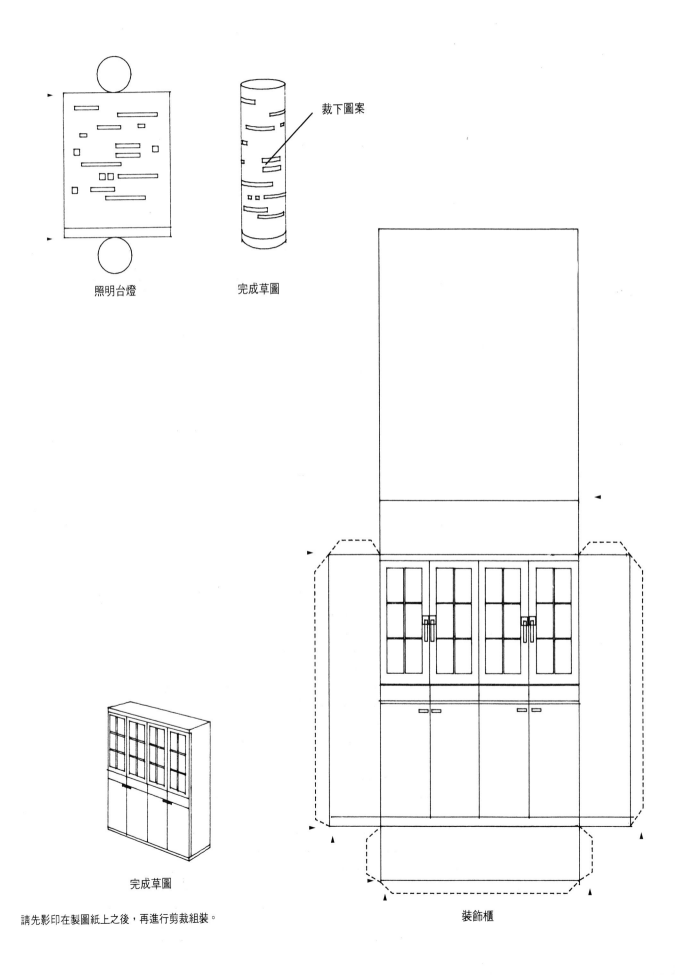

裁下圖案

照明台燈

完成草圖

完成草圖

請先影印在製圖紙上之後,再進行剪裁組裝。

裝飾櫃

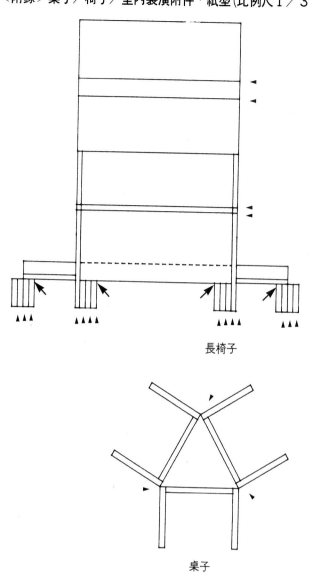

<附錄>桌子／椅子／室內裝潢附件‧紙型(比例尺１／３０)

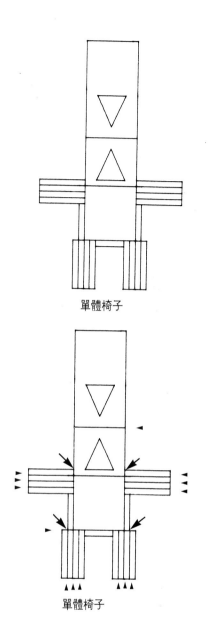

單體椅子

長椅子

單體椅子

桌子

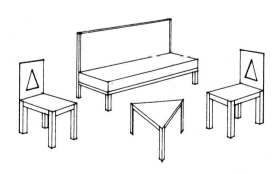

請先影印於製圖紙上之後，再進行剪裁組裝。

完成草圖

新書推薦

內容精彩・實例豐富

是您值得細細品味、珍藏的好書

商業名片創意設計／PART 1　定價450元
製作工具介紹／名片規格・紙材介紹／印刷完稿製作
地圖繪製／精緻系列名片／國內外各行各業之創意名片作品欣賞

商業名片創意設計／PART 2　定價450元
CIS的重要／基本設計形式／應用設計發展／探討美的形式／如何設計名片／如何排構成要素
如何改變版面設計／探索名片設計的構圖來源／名片設計欣賞

商業名片創意設計／PART 3　定價450元
色彩與設計／認識色彩／色彩的力量／美麗的配色
名片色彩計劃／國內名片欣賞／國外名片欣賞

新形象出版事業有限公司
北縣中和市中和路322號8F之1／TEL：(02)920-7133／FAX：(02)929-0713／郵撥：0510716-5 陳偉賢

總代理／北星圖書公司
北縣永和市中正路391巷2號8F／TEL：(02)922-9000／FAX：(02)922-9041／郵撥：0544500-7 北星圖書帳戶

門市部：台北縣永和市中正路498號／TEL：(02)928-3810

精緻手繪POP叢書目錄

北星信譽推薦・必備教學好書

日本美術學員的最佳教材

定價／350元　　定價／450元　　定價／450元　　定價／400元　　定價／450元

循序漸進的藝術學園；美術繪畫叢書

定價／450元　　定價／450元　　定價／450元　　定價／450元

最佳工具書

・本書內容有標準大綱編字、基礎素
描構成、作品參考等三大類；並可
銜接平面設計課程，是從事美術、
設計類科學生最佳的工具書。
編著／葉田園　　定價／350元

新形象出版圖書目錄

郵撥：0510716-5　陳偉賢
TEL：9207133・9278446　FAX：9290713　地址：北縣中和市中和路322號8F之1

一、美術設計

代碼	書名	編著者	定價
1-01	新插畫百科(上)	新形象	400
1-02	新插畫百科(下)	新形象	400
1-03	平面海報設計專集	新形象	400
1-05	藝術・設計的平面構成	新形象	380
1-06	世界名家插畫專集	新形象	600
1-07	包裝結構設計		400
1-08	現代商品包裝設計	鄧成連	400
1-09	世界名家兒童插畫專集	新形象	650
1-10	商業美術設計(平面應用篇)	陳孝銘	450
1-11	廣告視覺媒體設計	謝蘭芬	400
1-15	應用美術・設計	新形象	400
1-16	插畫藝術設計	新形象	400
1-18	基礎造形	陳寬祐	400
1-19	產品與工業設計(1)	吳志誠	600
1-20	產品與工業設計(2)	吳志誠	600
1-21	商業電腦繪圖設計	吳志誠	500
1-22	商標造形創作	新形象	350
1-23	插圖彙編(事物篇)	新形象	380
1-24	插圖彙編(交通工具篇)	新形象	380
1-25	插圖彙編(人物篇)	新形象	380

二、POP廣告設計

代碼	書名	編著者	定價
2-01	精緻手繪POP廣告1	簡仁吉等	400
2-02	精緻手繪POP2	簡仁吉	400
2-03	精緻手繪POP字體3	簡仁吉	400
2-04	精緻手繪POP海報4	簡仁吉	400
2-05	精緻手繪POP展示5	簡仁吉	400
2-06	精緻手繪POP應用6	簡仁吉	400
2-07	精緻手繪POP變體字7	簡志哲等	400
2-08	精緻創意POP字體8	張麗琦等	400
2-09	精緻創意POP插圖9	吳銘書等	400
2-10	精緻手繪POP畫典10	葉辰智等	400
2-11	精緻手繪POP個性字11	張麗琦等	400
2-12	精緻手繪POP校園篇12	林東海等	400
2-16	手繪POP的理論與實務	劉中興等	400

三、圖學、美術史

代碼	書名	編著者	定價
4-01	綜合圖學	王鍊登	250
4-02	製圖與議圖	李寬和	280
4-03	簡新透視圖學	廖有燦	300
4-04	基本透視實務技法	山城義彥	300
4-05	世界名家透視圖全集	新形象	600
4-06	西洋美術史(彩色版)	新形象	300
4-07	名家的藝術思想	新形象	400

四、色彩配色

代碼	書名	編著者	定價
5-01	色彩計劃	賴一輝	350
5-02	色彩與配色(附原版色票)	新形象	750
5-03	色彩與配色(彩色普級版)	新形象	300

五、室內設計

代碼	書名	編著者	定價
3-01	室內設計用語彙編	周重彥	200
3-02	商店設計	郭敏俊	480
3-03	名家室內設計作品專集	新形象	600
3-04	室內設計製圖實務與圖例(精)	彭維冠	650
3-05	室內設計製圖	宋玉眞	400
3-06	室內設計基本製圖	陳德貴	350
3-07	美國最新室內透視圖表現法1	羅啓敏	500
3-13	精緻室內設計	新形象	800
3-14	室內設計製圖實務(平)	彭維冠	450
3-15	商店透視-麥克筆技法	小掠勇記夫	500
3-16	室內外空間透視表現法	許正孝	480
3-17	現代室內設計全集	新形象	400
3-18	室內設計配色手册	新形象	350
3-19	商店與餐廳室內透視	新形象	600
3-20	櫥窗設計與空間處理	新形象	1200
8-21	休閒俱樂部・酒吧與舞台設計	新形象	1200
3-22	室內空間設計	新形象	500
3-23	櫥窗設計與空間處理(平)	新形象	450
3-24	博物館&休閒公園展示設計	新形象	800
3-25	個性化室內設計精華	新形象	500
3-26	室內設計&空間運用	新形象	1000
3-27	萬國博覽會&展示會	新形象	1200
3-28	中西像俱的淵源和探討	謝蘭芬	300

六、SP行銷・企業識別設計

代碼	書名	編著者	定價
6-01	企業識別設計	東海・麗琦	450
6-02	商業名片設計(一)	林東海等	450
6-03	商業名片設計(二)	張麗琦等	450
6-04	名家創意系列①識別設計	新形象	1200

七、造園景觀

代碼	書名	編著者	定價
7-01	造園景觀設計	新形象	1200
7-02	現代都市街道景觀設計	新形象	1200
7-03	都市水景設計之要素與概念	新形象	1200
7-04	都市造景設計原理及整體概念	新形象	1200
7-05	最新歐洲建築設計	石金城	1500

八、廣告設計、企劃

代碼	書名	編著者	定價
9-02	CI與展示	吳江山	400
9-04	商標與CI	新形象	400
9-05	CI視覺設計(信封名片設計)	李天來	400
9-06	CI視覺設計(DM廣告型錄)(1)	李天來	450
9-07	CI視覺設計(包裝點線面)(1)	李天來	450
9-08	CI視覺設計(DM廣告型錄)(2)	李天來	450
9-09	CI視覺設計(企業名片吊卡廣告)	李天來	450
9-10	CI視覺設計(月曆PR設計)	李天來	450
9-11	美工設計完稿技法	新形象	450
9-12	商業廣告印刷設計	陳穎彬	450
9-13	包裝設計點線面	新形象	450
9-14	平面廣告設計與編排	新形象	450
9-15	CI戰略實務	陳木村	
9-16	被遺忘的心形象	陳木村	150
9-17	CI經營實務	陳木村	280
9-18	綜藝形象100序	陳木村	

九、繪畫技法

代碼	書名	編著者	定價
8-01	基礎石膏素描	陳嘉仁	380
8-02	石膏素描技法專集	新形象	450
8-03	繪畫思想與造型理論	朴先圭	350
8-04	魏斯水彩畫專集	新形象	650
8-05	水彩靜物圖解	林振洋	380
8-06	油彩畫技法1	新形象	450
8-07	人物靜物的畫法2	新形象	450
8-08	風景表現技法3	新形象	450
8-09	石膏素描表現技法4	新形象	450
8-10	水彩・粉彩表現技法5	新形象	450
8-11	描繪技法6	葉田園	350
8-12	粉彩表現技法7	新形象	400
8-13	繪畫表現技法8	新形象	500
8-14	色鉛筆描繪技法9	新形象	400
8-15	油畫配色精要10	新形象	400
8-16	鉛筆技法11	新形象	350
8-17	基礎油畫12	新形象	450
8-18	世界名家水彩(1)	新形象	650
8-19	世界水彩作品專集(2)	新形象	650
8-20	名家水彩作品專集(3)	新形象	650
8-21	世界名家水彩作品專集(4)	新形象	650
8-22	世界名家水彩作品專集(5)	新形象	650
8-23	壓克力畫技法	楊恩生	400
8-24	不透明水彩技法	楊恩生	400
8-25	新素描技法解說	新形象	350
8-26	畫鳥・話鳥	新形象	450
8-27	噴畫技法	新形象	550
8-28	藝用解剖學	新形象	350
8-30	彩色墨水畫技法	劉興治	400
8-31	中國畫技法	陳永浩	450
8-32	千嬌百態		450
8-33	世界名家油畫專集	新形象	650
8-34	插畫技法	劉芷芸等	450
8-35	實用繪畫範本	新形象	400
8-36	粉彩技法	新形象	400
8-37	油畫基礎畫	新形象	400

十、建築、房地產

代碼	書名	編著者	定價
10-06	美國房地產買賣投資	解時村	220
10-16	建築設計的表現	新形象	500
10-20	寫實建築表現技法	濱脇普作	400

十一、工藝

代碼	書名	編著者	定價
11-01	工藝概論	王銘顯	240
11-02	藤編工藝	龐玉華	240
11-03	皮雕技法的基礎與應用	蘇雅汾	450
11-04	皮雕藝術技法	新形象	400
11-05	工藝鑑賞	鐘義明	480
11-06	小石頭的動物世界	新形象	350
11-07	陶藝娃娃	新形象	280
11-08	木彫技法	新形象	300

十二、幼教叢書

代碼	書名	編著者	定價
12-02	最新兒童繪畫指導	陳穎彬	400
12-03	童話圖案集	新形象	350
12-04	教室環境設計	新形象	350
12-05	教具製作與應用	新形象	350

十三、攝影

代碼	書名	編著者	定價
13-01	世界名家攝影專集(1)	新形象	650
13-02	繪之影	曾崇詠	420
13-03	世界自然花卉	新形象	400

十四、字體設計

代碼	書名	編著者	定價
14-01	阿拉伯數字設計專集	新形象	200
14-02	中國文字造形設計	新形象	250
14-03	英文字體造形設計	陳穎彬	350

十五、服裝設計

代碼	書名	編著者	定價
15-01	蕭本龍服裝畫(1)	蕭本龍	400
15-02	蕭本龍服裝畫(2)	蕭本龍	500
15-03	蕭本龍服裝畫(3)	蕭本龍	500
15-04	世界傑出服裝畫家作品展	蕭本龍	400
15-05	名家服裝畫專集1	新形象	650
15-06	名家服裝畫專集2	新形象	650
15-07	基礎服裝畫	蔣愛華	350

十六、中國美術

代碼	書名	編著者	定價
16-01	中國名畫珍藏本		1000
16-02	沒落的行業—木刻專輯	楊國斌	400
16-03	大陸美術學院素描選	凡谷	350
16-04	大陸版畫新作選	新形象	350
16-05	陳永浩彩墨畫集	陳永浩	650

十七、其他

代碼	書名	定價
X0001	印刷設計圖案(人物篇)	380
X0002	印刷設計圖案(動物篇)	380
X0003	圖案設計(花木篇)	350
X0004	佐滕邦雄(動物描繪設計)	450
X0005	精細插畫設計	550
X0006	透明水彩表現技法	450
X0007	建築空間與景觀透視表現	500
X0008	最新噴畫技法	500
X0009	精緻手繪POP插圖(1)	300
X0010	精緻手繪POP插圖(2)	250
X0011	精細動物插畫設計	450
X0012	海報編輯設計	450
X0013	創意海報設計	450
X0014	實用海報設計	450
X0015	裝飾花邊圖案集成	380
X0016	實用聖誕圖案集成	380

建築模型

定價：550元

出 版 者：新形象出版事業有限公司
負 責 人：陳偉賢
地　　 址：台北縣中和市中和路322號8Ｆ之1
門　　 市：北星圖書事業股份有限公司
　　　　　永和市中正路498號
電　　 話：29229000（代表）　ＦＡＸ：29229041

原　　 著：志田慣平
編 譯 者：新形象出版公司編輯部
發 行 人：顏義勇
總 策 劃：陳偉昭
文字編輯：陳旭虎・賴國平
封面編輯：賴國平

總 代 理：北星圖書事業股份有限公司
地　　 址：台北縣永和市中正路462號5F
電　　 話：29229000（代表）　ＦＡＸ：29229041
郵　　 撥：0544500-7北星圖書帳戶
印 刷 所：皇甫彩藝印刷股份有限公司

行政院新聞局出版事業登記證／局版台業字第3928號
經濟部公司執／76建三辛字第21473號

國家圖書館出版品預行編目資料

建築模型：製作紙面模型／志田慣平原著；
　新形象出版公司編輯部編譯．-- 第一版，--
　臺北縣中和市 ： 新形象，1999[民88]
　　面；　　 公分

　ISBN 957-9679-46-0(平裝)

　1. 建築藝術 - 設計

921.2　　　　　　　　　　　　　　　87016208